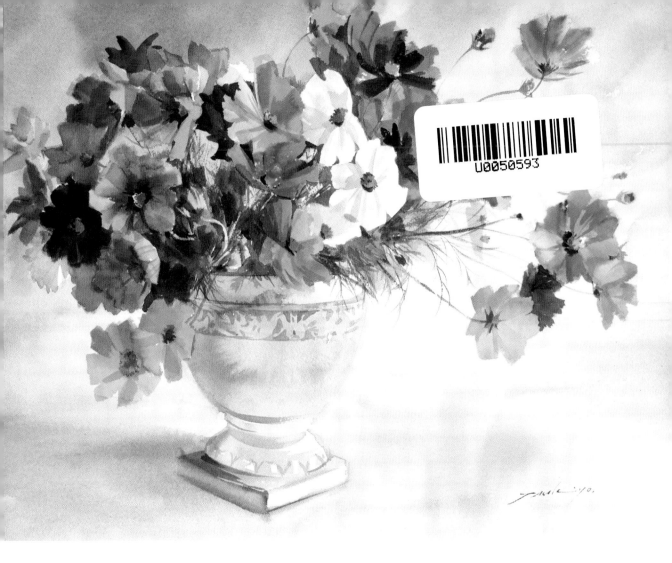

Ono Tsukiyo's

小野月世的水彩技法

Watercolor Flower Lessons

花卉篇

掌握 16 項要點，畫出美麗又吸睛的花朵！

前言

　　謝謝你在眾多水彩教學書中選擇了這本書。看到有更多夥伴喜歡上水彩，我真的非常高興。

　　你第一次接觸水彩時，肯定對水彩美麗的色彩、神奇的暈染混色效果感到內心澎湃吧！然而，隨著練習的次數愈來愈多，我們都會迎來撞牆期。你會在這時發現水彩的困難之處，無法隨心所欲地畫畫，內心感到焦躁不安，變得愈來愈不知道該怎麼辦。你也可能因此產生悲觀的想法，開始懷疑「是不是一定要特別有天分，才能享受水彩繪畫的樂趣？」

如果能依照自己的想法，用繽紛的水彩顏料畫出美麗的花朵，一定是很幸福的一件事。我知道要達到這個境界很困難，但同時也知道它是可行的。

這本書要獻給渴望更加喜愛水彩畫的你。為了讓你體會更多水彩作畫的樂趣，我希望將自己對於繪畫的想法分享給你。不論是任何人都知道的簡易技巧，還是如寶物般重要的繪畫知識，都可能對你有所幫助！希望你能透過這本書學習到各種花卉的水彩技術。

另外，繪畫有趣的地方就在於「答案絕對不會只有一個」。即使你的理想目標和別人不一樣也沒有關係。希望你能夠發自內心地享受花卉水彩的樂趣。

CONTENTS

21

Lesson 1
水彩繪畫的基礎知識

41

Lesson 2
花卉的繪畫技巧

Lesson 3
如何畫出
更有魅力的作品？

95

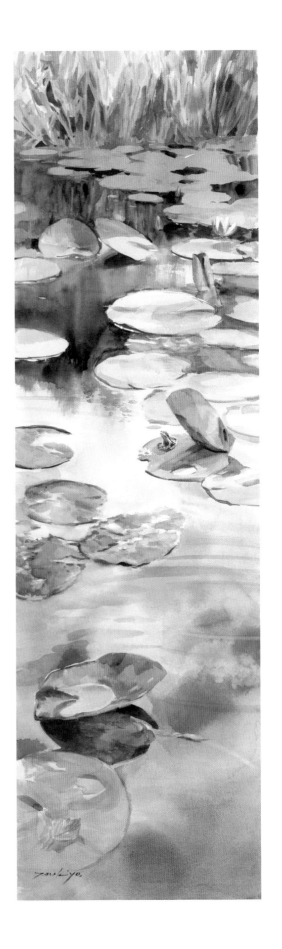

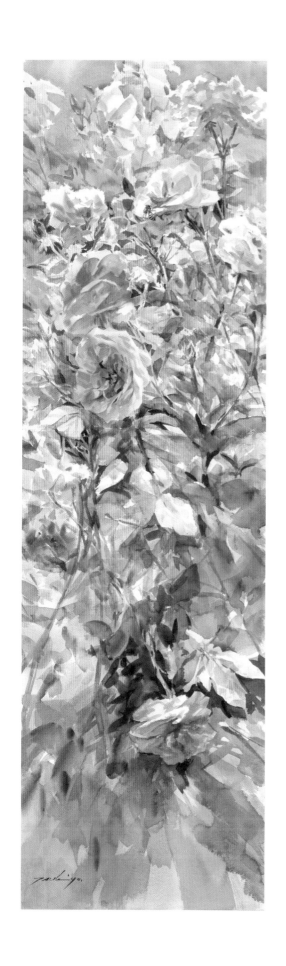

第 6 頁～第 7 頁

左 花之歌－夏・花影 特 30 號（126×45 ㎝）

中 花之歌－夏・池塘 特 30 號（126×45 ㎝）

右 花之歌－夏・蜂 特 30 號（126×45 ㎝）

水彩畫作「花之歌」系列作品。系列中的「夏」裡，
有小生物躲在畫作的某個地方。這些生物生活在繁花
簇擁的世界，生物與花卉的共生是重要的創作主題。

※ 此畫作尺寸為日本尺寸。

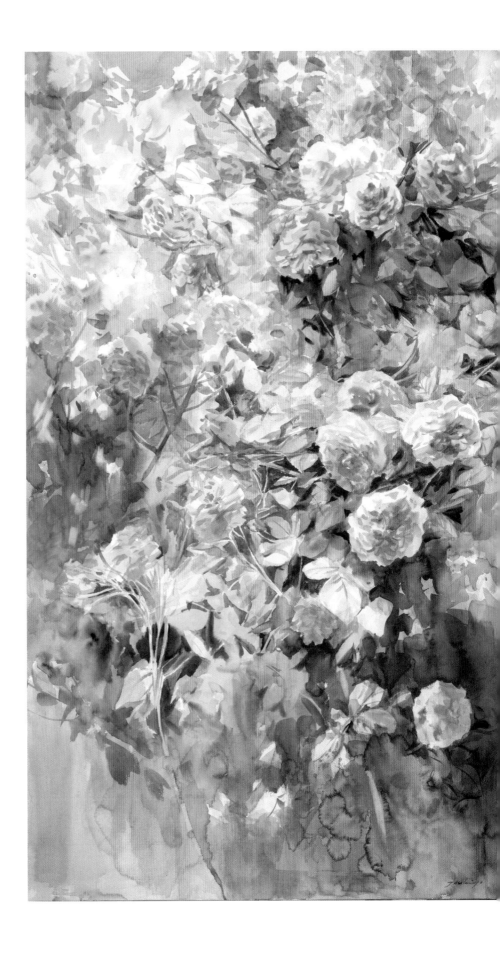

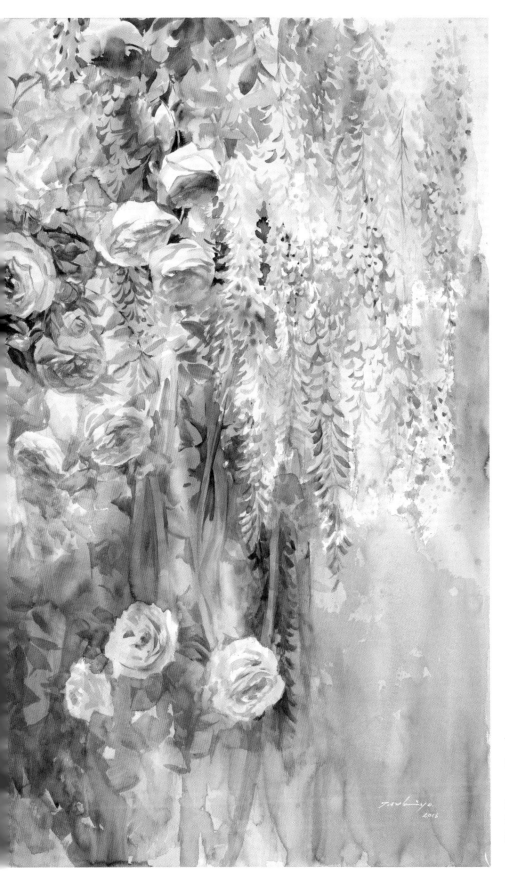

The Secret Garden

2017 F130 號

「秘密花園」是我心中的理想國度。我只能望著絕美的藤花與玫瑰相互交織，對這般美景讚嘆不已。

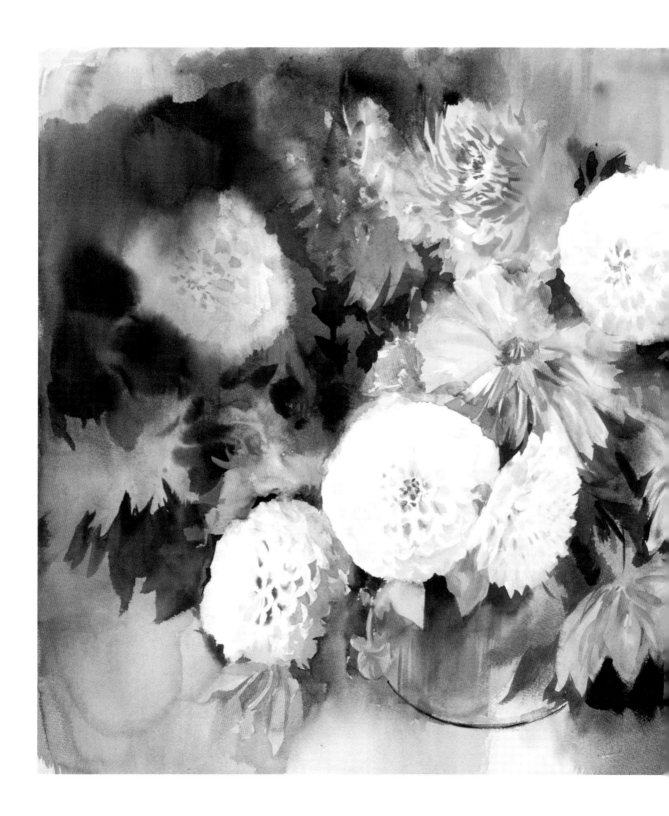

秋思　F20 號

五彩繽紛的大麗花聚在一起，表現出秋季帶來的
寂寥感受。盛開的鮮花與凋零的殘花，生命在季
節的更迭中表現了短暫無常之美。

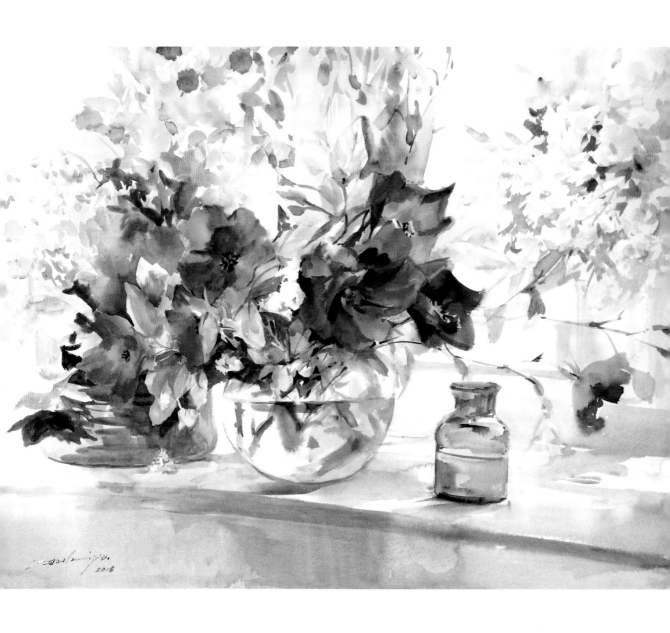

窗邊繁花　20 號大

將早晨剛從庭院摘下的花朵置於窗邊，空氣中瀰漫著清新氣息。
此幅為示範作品。

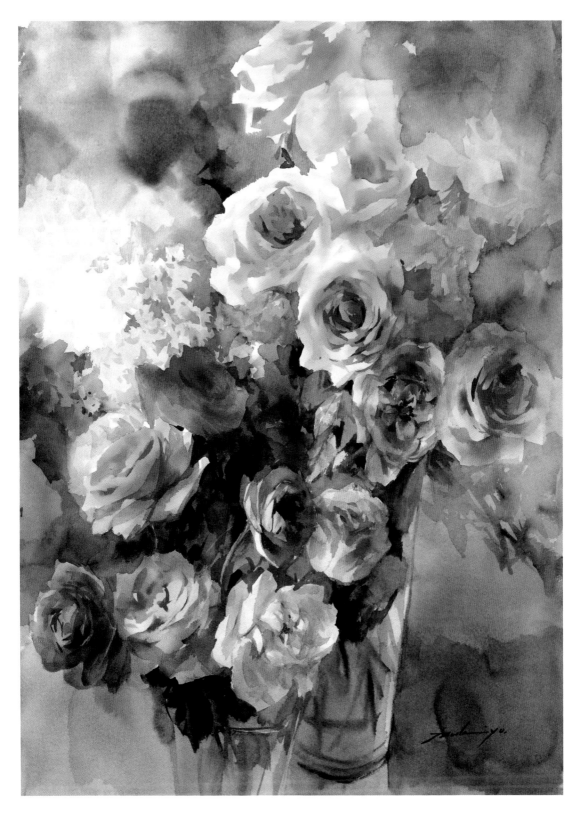

花之詩　20 號大

間接光中的玫瑰，有一點成熟的氣息。玫瑰各自詠唱著詩詞，創造靜謐
的時光。

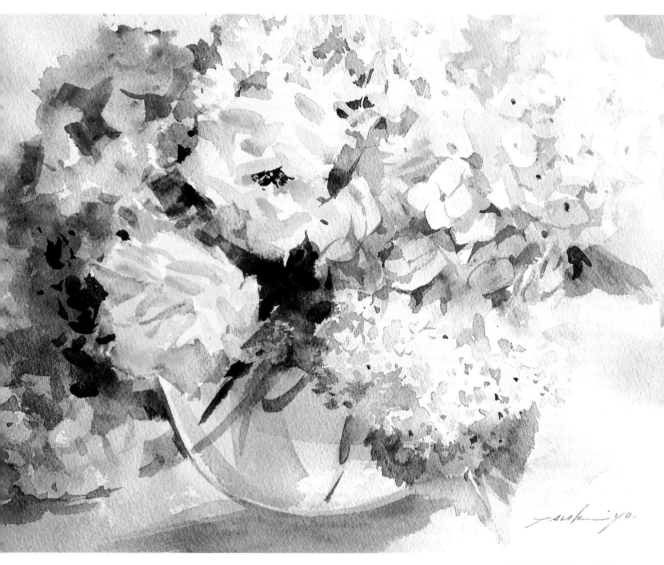

紫陽花與玫瑰　5 號大

14

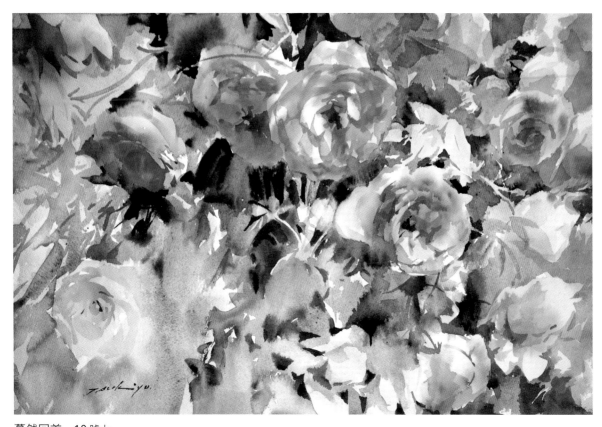

驀然回首　10 號大

在路上走著走著回頭一看，發現美麗鮮紅的玫瑰攀附於牆上。
它們是只在開花季節才會出現的路標。

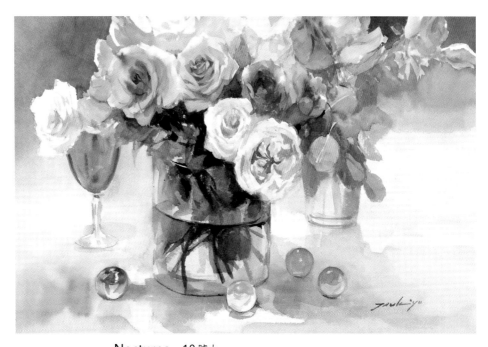

Nocturne　10 號大

使用沈穩的色調，表現出讓人想起夜曲的寧靜時光。

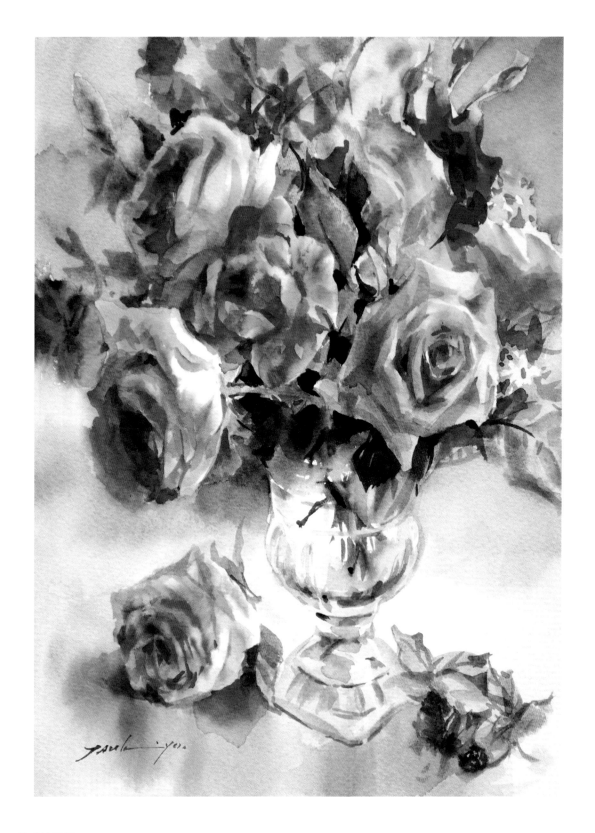

芳香的早晨　5 號大

運用水彩特有的暈染效果表現玫瑰的柔和感。讓鮮豔的紅色緩緩地在畫紙上
滑動即可，不需要加以改動。

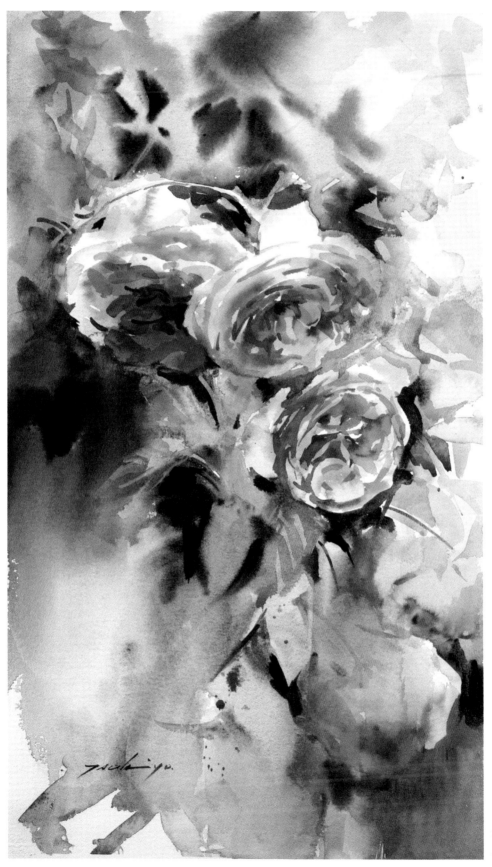

約定之地
特 8 號

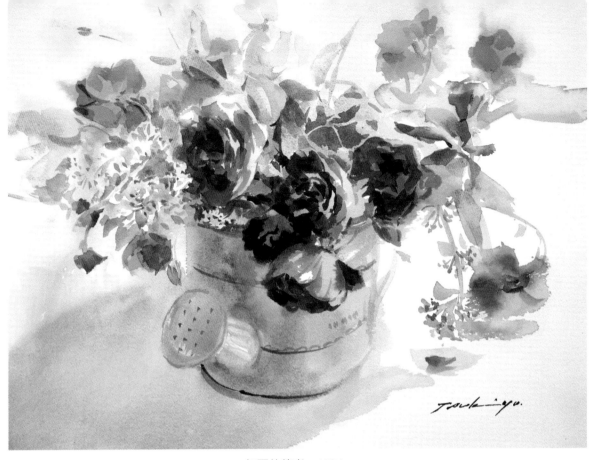

初夏的使者　6 號大

我把庭院裡盛開的豔紅玫瑰放進澆花器裡，用小巧玲瓏的天竺葵或香水草點綴。

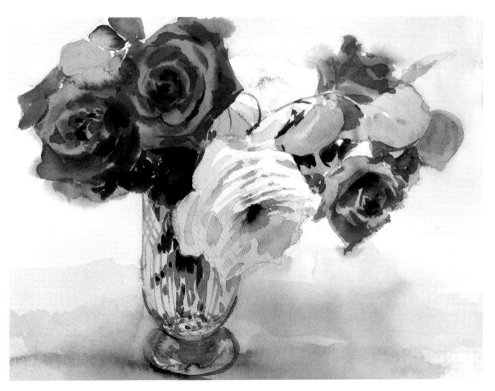

玫瑰與尤加利葉

5 號大

尤加利葉具有清爽的香氣，葉片上類似白粉的顏色是它的一大特色。底色用鈷藍或蔚藍表現葉片特徵。

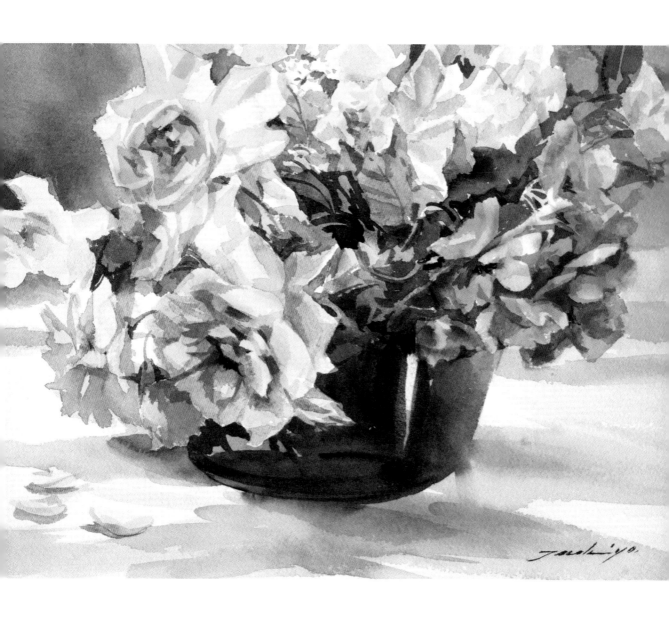

許下心願　5號大

用優雅的紫色玻璃盆盛裝花朵，藉此烘托黃色玫瑰的美。落在地上的花瓣讓
畫面更有故事性。

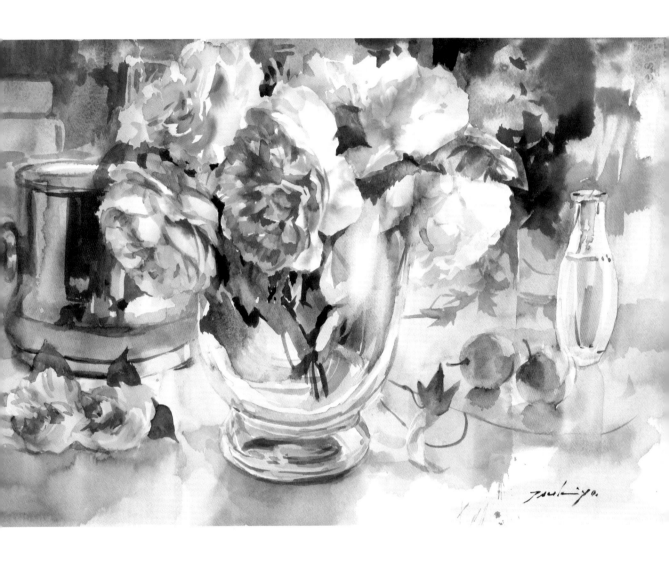

懷舊之情 10 號大

傳統玫瑰在玫瑰中屬於形狀較複雜的類型，其花瓣如同牡丹一般層層疊疊。
作畫時需小心避免下手過重，才能畫出美麗淡雅的粉色花瓣。

Lesson 1

水彩繪畫的
基礎知識

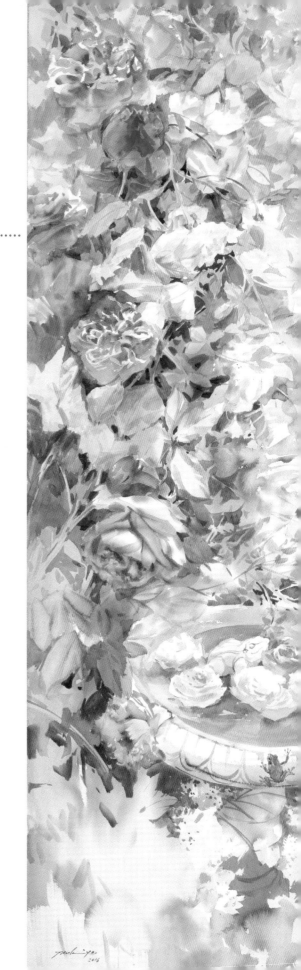

POINT No. 01 顏料的選擇

挑選花卉或水果的顏色時，我們尤其需要考慮顏色的彩度。雖說都是「紅色」，顏色還是會因畫具的不同而有所差異。那麼，哪種顏色最適合用來作畫呢？這會根據我們想表現的色彩形式而有所改變。不過我們必須先了解自己的顏料可以呈現出什麼樣的顏色效果才行。請將現有的顏料排成一排，讓我們一起製作顏色表吧。

WATERCOLOR FLOWER

準備顏料

這本書裡所使用到的顏料，是我平時常用的透明水彩。挑選出花卉水彩作畫時不可或缺的 24 種顏色。主要使用的是溫莎牛頓牌（Winsor & Newton）的水彩，當然你也可以使用手邊現有的顏料。

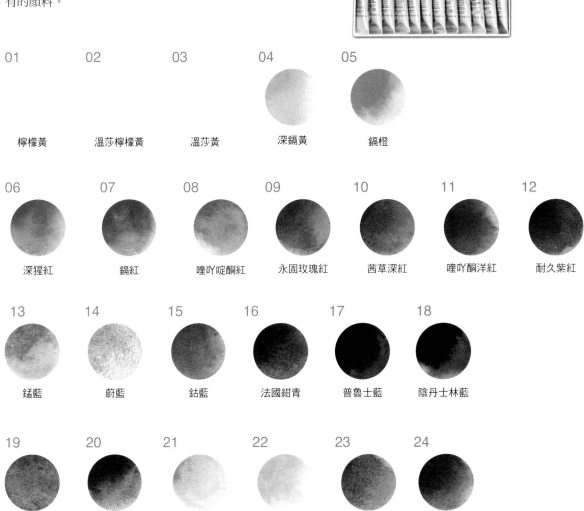

01	02	03	04	05		
檸檬黃	溫莎檸檬黃	溫莎黃	深鎘黃	鎘橙		
06	07	08	09	10	11	12
深猩紅	鎘紅	喹吖啶酮紅	永固玫瑰紅	茜草深紅	喹吖酮洋紅	耐久紫紅
13	14	15	16	17	18	
錳藍	蔚藍	鈷藍	法國紺青	普魯士藍	陰丹士林藍	
19	20	21	22	23	24	
永固樹綠	胡克綠	土黃	生赭	熟赭	焦赭	

依色相的差別將顏料擠在調色盤上

從顏料管中擠出顏料,事先將顏料擠在調色盤上。建議像下方圖片一樣,依照不同的色相排列顏色。將相似的顏色排列在一起,藉此區分顏色之間的些微差異。

12 11 10 09 08 07 06　05 04 03 02 01

24　　　　　16

我們一開始準備畫具時,可能會在外國品牌和國產品牌之間猶豫不決,但其實只要國產品牌的顏料是專業級水彩,基本上顏色效果就不會有問題。在熟悉混色之前,可以使用較便宜的國產品牌進行練習。不過,即使顏色名稱相同,實際顏色也會因為廠商不同而有所差異,因此請仔細比對色彩樣本上的顏色。

此處所標示的顏色編號與上一頁相同

針對水彩學習者的常見問題
老師為你解答

Q.

稀釋過的不透明水彩可以變成
透明水彩嗎?

A.

不透明水彩無法表現出透明水彩特有的透明效果。水彩顏料普遍分為兩種,一種是透明水彩,另一種則是不透明水彩。透明水彩的顏料當中,水溶性樹脂的比例較高,而不透明水彩的水溶性樹脂比例較低。水彩是否能呈現輕薄的透明感,取決於顏料中樹脂的比例多寡。如果用水稀釋不透明水彩,樹脂的比例含量也會隨之減少,造成水彩失去色澤。

POINT No. 02 水彩筆的種類與使用方式

剛開始練習需要準備 2～3 種水彩筆刷，分別是大、小圓頭筆，以及中型平筆。建議選用天然動物毛水彩筆，雖然天然毛水彩筆的價格偏高，但比人造毛更耐用，用起來也比較順手。

排筆　繪刷毛 2 寸　清晨堂

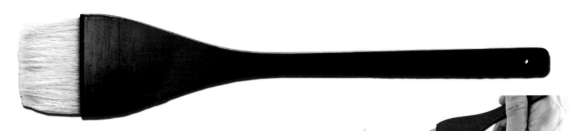

可以一次塗抹大範圍面積，非常方便。採用吸水性佳且方便下筆的日本畫專用繪刷毛。

羽卷筆　Softaqua 6 號（人造毛）　法國拉斐爾 Raphael

採用仿松鼠毛的人造毛，重現松鼠毛筆刷的手感，是一款經濟實惠又好用的水彩筆。

使用羽卷筆該注意什麼？

羽卷筆的筆毛不僅柔軟且非常吸水。使用時請將整支筆刷沾濕，讓根部也吸收到水分，並且在
調色盤上均勻地融合顏料。

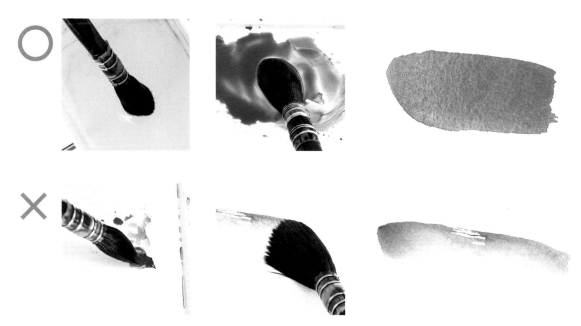

如果只有讓筆毛前端沾到顏料，而沒有整支筆毛都吸收水分的話，
塗出來的水彩會不均勻且出現分岔。

榛型筆　TSUKIYO　C（松鼠毛與人造毛）

這種筆包含平筆和圓筆的優點，在花卉背景等作畫方面很有幫助。
它不僅可以當作平筆來塗抹大面積，筆尖還能畫出花朵的細節。

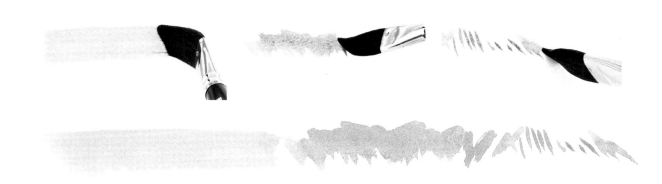

圓頭筆　TSUKIYO　R（松鼠毛與人造毛）

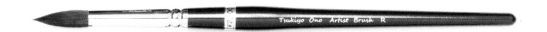

圓頭筆是水彩作畫中最基本的一種水彩筆。採用松鼠毛和尼龍毛的混合毛，使用手感和柯林斯基貂毛的畫筆很像，但價格更便宜。

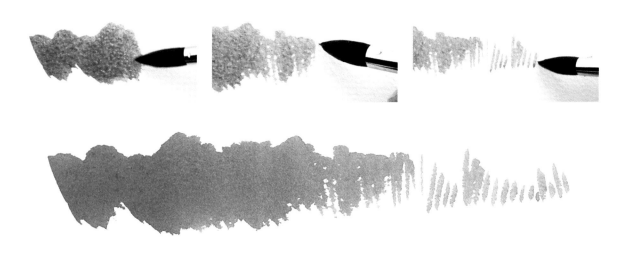

圓頭筆　日本畢卡 PICABIA（柯林斯基貂毛）

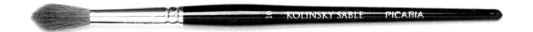

貂毛畫筆是水彩畫筆中價格最高、品質最好的筆毛。筆毛前端富有彈性且硬度適中，吸收顏料的性能良好。

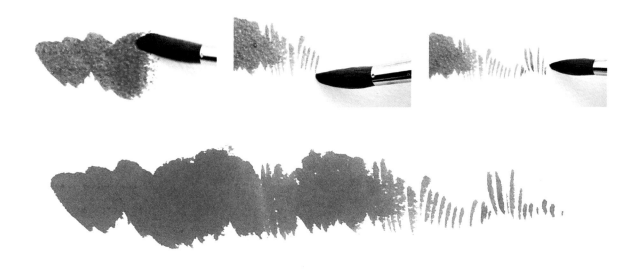

圓頭筆　Norme　8 號（人造毛）　名村大成堂

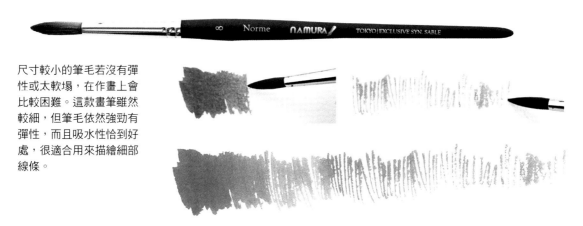

尺寸較小的筆毛若沒有彈性或太軟塌，在作畫上會比較困難。這款畫筆雖然較細，但筆毛依然強勁有彈性，而且吸水性恰到好處，很適合用來描繪細部線條。

特製黑貂毛　1 號（松鼠毛與人造毛）　日本好賓 HOLBEIN

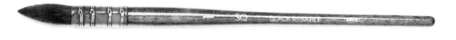

筆毛混有松鼠毛，具有良好的吸水性，可一次塗抹一定程度的作畫範圍，筆毛具有彈性，適合用來勾勒細部線條。可畫出比圓頭筆更銳利的筆觸。

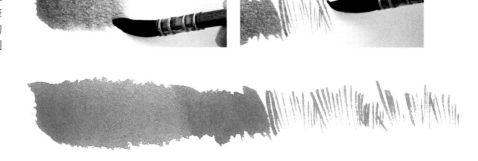

Q&A

針對水彩學習者的常見問題
老師為你解答

合成纖維筆毛和天然筆毛，有什麼差別？

A. 軟毛材質的水彩專用筆分別有貂毛（日本貂等貂科動物）、松鼠毛、羊毛、馬毛、狸毛等動物毛，另外還有尼龍材質等合成纖維毛。貂毛中的柯林斯基貂毛的使用效果極佳，是最高級的畫筆，價格不斐。相反地，用尼龍等合成纖維水彩筆價格便宜，筆尖的質地過於堅韌而不耐摩擦，畫筆前端的劣化速度快。特製筆毛彌補了合成纖維毛的缺點，這種筆毛在合成纖維上加入凹凸不平的特殊加工，混合動物毛以重現接近動物毛材質的柔軟度以及顏料吸收性。

水彩紙的靈活運用

市面上有各式各樣的水彩紙，國產的水彩紙相較而言較易入手，不過有些大型美術材料店也會販售進口水彩紙。

螺旋線圈型的畫本，或是四邊封膠型的水彩紙（可防止紙張因大量水分而變皺）都十分方便好用。

水彩紙

水彩紙有分粗紋、細紋、中紋、極細紋等種類，不同廠商出品的水彩紙，種類也各不相同。紙的材質會影響到最後的作畫成品，請多方嘗試並選用易於作畫的畫紙。

封膠型水彩紙

由上而下，依序為 FABRIANO Artistico Extra White、WATERFORD White、The Langton Prestige、ARCHES、MUSE White Watson。

WATERCOLOR FLOWER

不同水彩紙顯現不同色彩

水彩紙的原料大多分為木漿紙和棉漿紙兩種。木漿由木材製成，因此表面強度較高，顏料塗在表面上容易顯現筆跡，而且色彩效果較明亮。另一方面，棉漿紙表面較柔軟，可快速吸收水分，畫紙吸收顏料並顯現出較深的色彩。

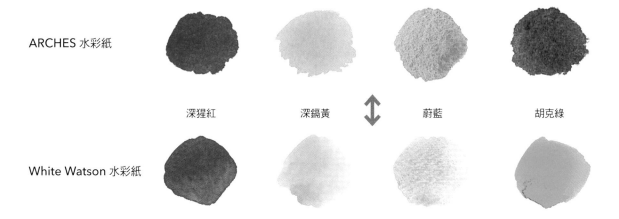

ARCHES 水彩紙

深猩紅　　　　深鎘黃　　↕　　蔚藍　　　　胡克綠

White Watson 水彩紙

顏料的動向

吸水性佳的畫紙一旦顏料乾掉就會很難去除，因此不容易修改。顏色不容易脫落，就表示顏料不會在畫紙上混到下層的顏色，色彩不容易變得混濁。含有木漿的水彩紙則較容易擦拭顏料，只要將表面打濕就能讓顏料脫落。但是，如果在表面未乾的情況下塗上顏料，顏料就會和下層的顏色混在一起，造成顏色混濁。

用沾濕的畫筆擦拭表面　　　　　　　　重疊上色

ARCHES 水彩紙

White Watson 水彩紙

ARCHES 水彩紙上的顏料風乾後就很難去除，而 Watson 水彩紙上的顏料只要把表面沾濕，就能去除部分顏料，所以較容易進行修改。

ARCHES 水彩紙的下層顏色和上層顏色重疊，而且顏色較深。Watson 水彩紙上的顏色較明亮輕薄，呈現出玻璃紙交疊的顏色效果。

Q&A

針對水彩學習者的常見問題
老師為你解答

Q.

應該使用什麼樣的水彩紙才好？

A.

水彩紙的種類五花八門，一般來說，只要是被稱為水彩紙的畫紙，都適用於水彩畫。水彩紙當中，紙張厚度 300g/m^2，原料為棉漿的畫紙，較容易延伸顏料。300g/m^2 是指每一張 1m^2 畫紙的重量。水彩紙有各式各樣的厚度，通常會用重量來表示紙張的厚度。300g/m^2 的畫紙不易彎曲變形，適合用於水彩作畫，紙張愈薄價格愈便宜。185g/m^2 等厚度較薄的畫紙適合作為練習用的畫紙。

畫出美麗又吸睛的花朵

顏色與混色的基本知識

水彩作畫只需要利用三種基本色進行混色，就能調出各種不同的顏色。下方以溫莎檸檬黃、永固玫瑰紅、法國紺青（皆採用溫莎牛頓水彩）作為三原色，將各個原色互相混色，並且調出二次色，完成下方的色相環。

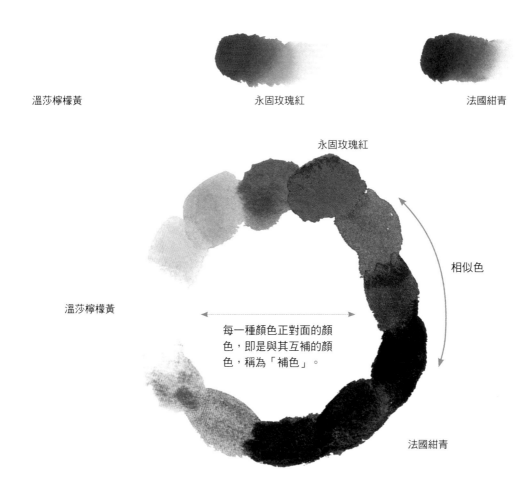

溫莎檸檬黃　　　　　　　　　　永固玫瑰紅　　　　　　　　　　法國紺青

永固玫瑰紅

溫莎檸檬黃

相似色

每一種顏色正對面的顏色，即是與其互補的顏色，稱為「補色」。

法國紺青

WATERCOLOR FLOWER
黃、紅、藍混色

將基本三原色混色後，可調出灰色，這個灰色可以用來畫陰影色。只要記住這種混色方式，就能透過改變混色的比例，調出帶有各種不同色彩的灰色。

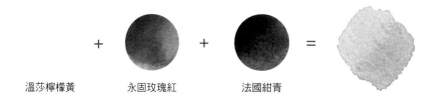

溫莎檸檬黃　　　　永固玫瑰紅　　　　法國紺青

區分顏料的顏色差異

任何顏色都帶有各自不同的色彩，即使都稱為「紅色」，它們也不盡相同。進行混色時，
我們必須仔細判斷這些顏色本身帶有哪些色彩。

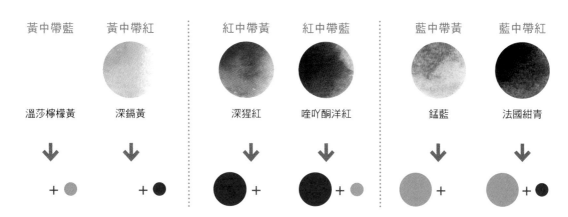

以左方圓形色塊作為黃、紅、藍三原色，下方顏料色塊分
別帶有箭頭所標示的色彩。

黃中帶藍	黃中帶紅	紅中帶黃	紅中帶藍	藍中帶黃	藍中帶紅
溫莎檸檬黃	深鎘黃	深猩紅	喹吖酮洋紅	錳藍	法國紺青

清澈的混色組合

若想調出綠色，就需要黃色和藍色。黃中帶藍的溫莎
檸檬黃，混合藍中帶黃的錳藍，可調出清透的綠色。

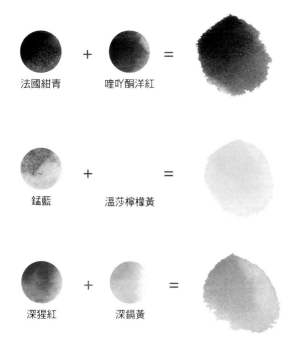

法國紺青 ＋ 喹吖酮洋紅 ＝

錳藍 ＋ 溫莎檸檬黃 ＝

深猩紅 ＋ 深鎘黃 ＝

混濁的混色組合

綠色的補色是紅色。調製綠色時，將兩種皆帶有一點
紅色的顏色混色，會調出混濁的顏色。

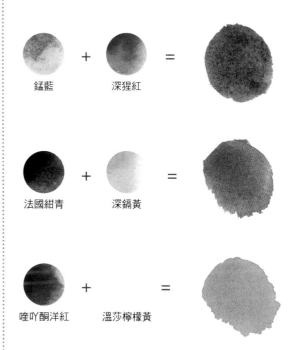

錳藍 ＋ 深猩紅 ＝

法國紺青 ＋ 深鎘黃 ＝

喹吖酮洋紅 ＋ 溫莎檸檬黃 ＝

POINT No. *05* # 水分控制與上色方法

想用透明水彩畫出粉紅色，就要在紅色顏料中加水。但說到該加多少水才能調出自己想要的色彩濃度，就必須實際畫看看才知道。影響顏料顯色效果的因素，除了水分多寡之外，還有畫紙的材質或厚度。所以作畫時必須將這些因素全部納入考量。

作畫時請直接將顏料塗在畫紙上，看看顯色效果如何。雖然一開始很難掌控得宜，但隨著經驗的累積，就能大致判斷出水量控制的多寡。

WATERCOLOR FLOWER
水分多寡與明度

從顏料管擠出來的顏色是彩度最高的，加水之後顏色會愈來愈淡，彩度也會隨之降低，而明度則會提高。調色時需特別留意，即使是同一種顏料，顏色也會因為水分的多寡而產生截然不同的色彩。

水分少 ➤ 水分多

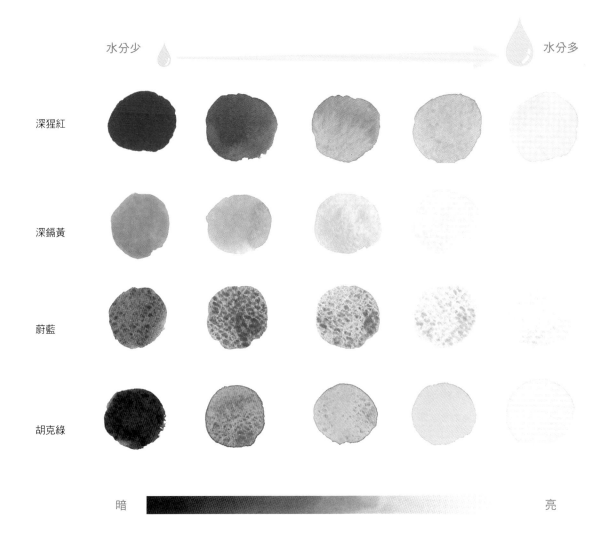

深猩紅

深鎘黃

蔚藍

胡克綠

暗 亮

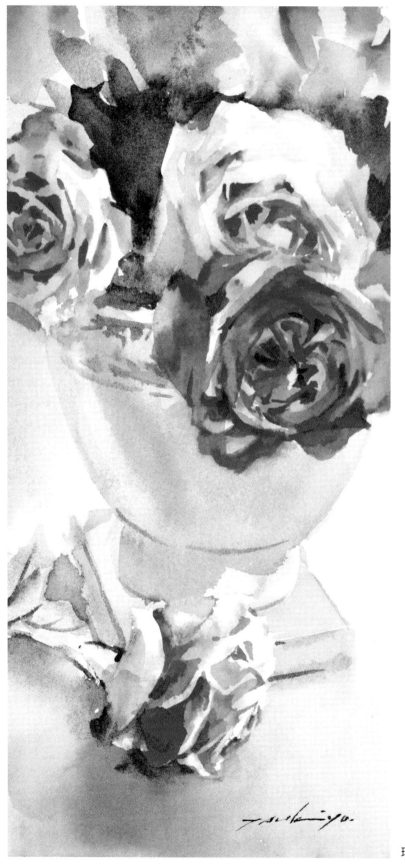

紅色與粉色的色彩變化

以永固玫瑰紅分別畫出紅色和粉色的玫瑰。粉色玫瑰是用淡一點的紅色畫出來的，所以需要小心不要過度疊色，以免畫成大紅色。

珍貴時光　4 號大

濕中濕法與乾紙著色法

濕中濕法（wet in wet）與乾紙著色法（wet on dry）是水彩的基本技法。濕中濕法需趁畫紙還是濕的時候，將顏料重疊在下層顏色上；而乾紙著色法則需要等待下層顏色風乾後，再疊上下一個顏色。
我們經常無意識地運用這兩種水彩技巧來作畫，如果能有意識地靈活運用這兩種技法，就能創作出美麗的作品。你有過這樣的經驗嗎？本來想提高色彩濃度，於是多次重疊上色，結果顏色反而脫落變淡了。為了避免這種情況，重疊色彩時，請待下層顏色確實風乾後再進行上色。

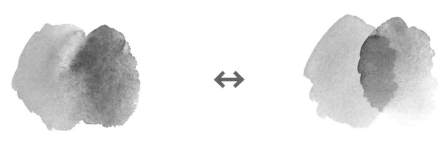

濕中濕法 乾紙著色法

在調色盤上混色、在畫紙上混色

下圖有兩種混色方式。一種是在調色盤上將紅色和藍色顏料混色，調出紫色之後再畫在紙上。
另一種則是先在畫紙上塗紅色，接著再塗上藍色，直接在紙上進行調色。先在調色盤上調色，
色彩較均勻且不會出現斑點；在紙上調色，紅色和藍色會分離，出現不均勻的斑點。

在調色盤上混色 在紙上混色

在乾紙上塗色、在打濕的紙上塗色

塗在乾紙上的顏料會清楚地留下邊緣線；若在打濕的紙上塗色，顏色滲透後會產生漸層效果。
下方兩張圖皆運用了濃度相同的顏料，由圖片可得知，顏料滲透後顏色會變淡。

在乾紙上塗色 在濕紙上塗色

左圖是在輪廓線以內加水並塗上顏色，右圖則是水分超出輪廓線的範例。可想而知，水分一旦超出輪廓線的範圍，就無法再將顏料拉回輪廓線以內。順帶一提，兩張範例都有刻意避免高光處接觸水分。

顏料逆流技法

如果塗在紙上的顏料積水了，顏料就會從積水的地方逆流，進而產生污漬般的效果。這樣的效果該算是作畫失敗，還是水彩的繪畫效果，就要視繪者的想法而定。不過，如果不想讓顏料逆流，就要避免在上過色的地方積水。

針對水彩學習者的常見問題
老師為你解答

Q.

本來打算渲染的地方卻乾掉了，我該怎麼辦？

A. 如果想在水彩紙上渲染顏料，畫紙表面就得保持濕潤。就算提前打濕畫紙表面，風乾的時間也有可能比想像中來得快。如果遇到這種情況，請先讓畫紙風乾，接著用乾淨的水彩筆重新打濕畫紙後再進行渲染。

到底該塗幾次才好呢？

A. 曾經有學生詢問我，如果想畫出好看的顏色，到底該上幾次色？從顏料管裡擠出來的顏料都很乾淨，只要重複使用不混濁的顏料，就能提高彩度並畫出好看的顏色。但是，繪畫的目的並不是為了畫出好看的顏色，而是為了創作出美麗的作品。就算畫出好看的顏色，也未必就是美麗的作品。如果畫面中的每一種顏色都散發著鮮艷亮麗的色澤，顏色之間反而會互相打架，讓人看了不順眼。若想畫出明亮好看的顏色，請在同一個地方上色 1～3 次；如果想呈現色彩的厚重感，那就可以多次重複塗色。

POINT No. 06 明暗表現與立體感

明暗表現在立體感的呈現上，是不可或缺的一種重要技法。陰影也有各種不同的色調，陰影的色階會因為對比或反射光的強弱而有所差異，並不是每個地方的陰影深淺都相同。此外，陰影還可以用來連接主體和主體，展現兩者之間的關係，或是用來表現光的強度、光源方向等，陰影在繪畫中扮演著相當重要的角色。

WATERCOLOR FLOWER

仔細觀察陰影

有些人認為陰影是黑色的，所以總是只用黑色顏料畫陰影。但其實只要實際觀察，就會發現陰影會受到周遭物像顏色的影響，真正需要用到黑色的陰影反而少之又少。

正方體的陰影

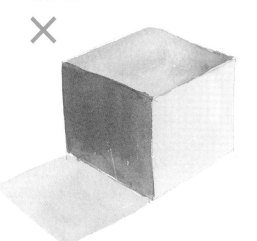

呈現陰影中的不同色調。

整片陰影都塗成灰色，感受不到色調變化，給人一種不自然的感覺。

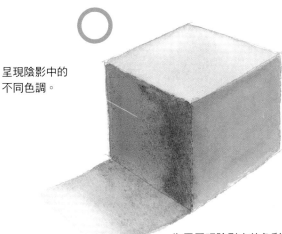

為了展現陰影中的色彩，運用混色的灰色上色，並且以漸層的方式呈現陰影的色調變化。

球體的陰影

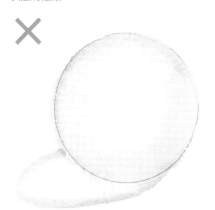

球體底部受到反射光的影響，下方變明亮。

只繞著球體輪廓畫出陰影，看起來十分不自然。

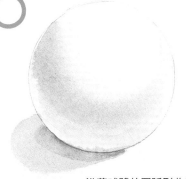

沿著球體的圓弧形曲線，呈現由陰影到高光處的色階變化，畫出自然的陰影。

運用明暗變化改變作品形象

明暗度可以大幅影響畫作帶給人的印象，它是十分重要的要素。善加利用明暗的對比，可以加強主題物像的立體感並突顯主題；而降低對比則可以表現出柔和的印象。請仔細觀察主題物像，掌握明暗之間的差異，畫出符合自己想像的畫作吧。

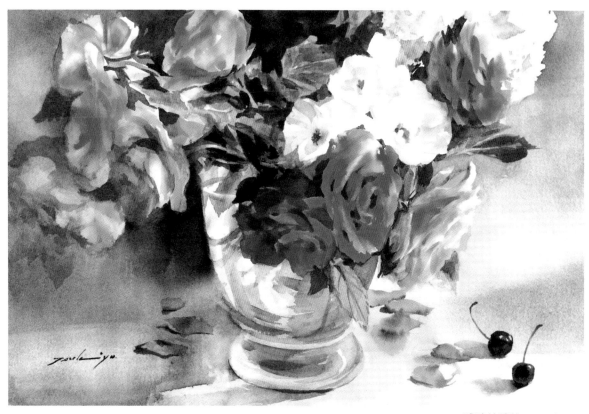

體貼的禮物　10 號大

光是單一朵花就有各式各樣的陰影色調，即便是同一種花，有的受到光照，有的待在陰影處；只要區分它們之間的差異，就能表現出光的方向。

畫出美麗又吸睛的花朵

POINT No. 07 色彩呈現畫面遠近與平衡

一般來說，我們都是在桌上的小世界裡描繪花卉。繪畫過程的困難之處，其實在於物像遠近的表現。如果實際畫面是像風景一樣的距離，那就算直接照著畫也能呈現遠近感。但由於桌子範圍狹小，就算用肉眼實際觀察，應該也很難看出物像之間的遠近關係。因為人的眼睛本身就是一種高級鏡頭，看任何地方都可以自動調節焦距。

也就是說，如果作畫時沒有特別意識到物像的遠近，就會畫出物像的距離完全相同的畫面。繪製靜物畫時，請隨時留意主題物像之間的距離關係。

WATERCOLOR FLOWER

彩度與對比

降低後方花朵的彩度，並且模糊細部輪廓。提高主體的彩度並加強明暗對比，勾勒花朵的細節。花朵下方低垂的葉片大多以剪影的方式呈現，降低立體感以免過於突出。

降低彩度，
模糊輪廓。　　降低彩度　　　　配合主體的中心點，
　　　　　　　　　　　　　　　　提高彩度和明度。

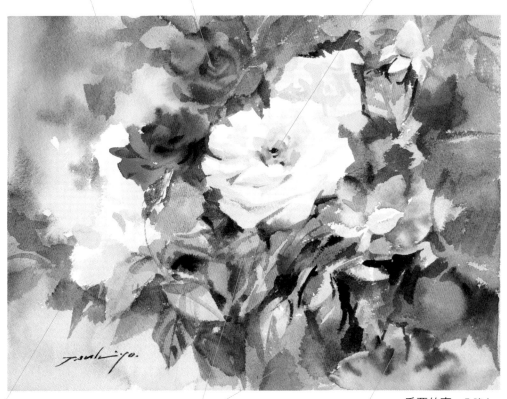

重要的事　5 號大

採用低調的色調，　　　　離主體較遠的葉片，　　降低彩度
降低彩度。　　　　　　　降低彩度。

38

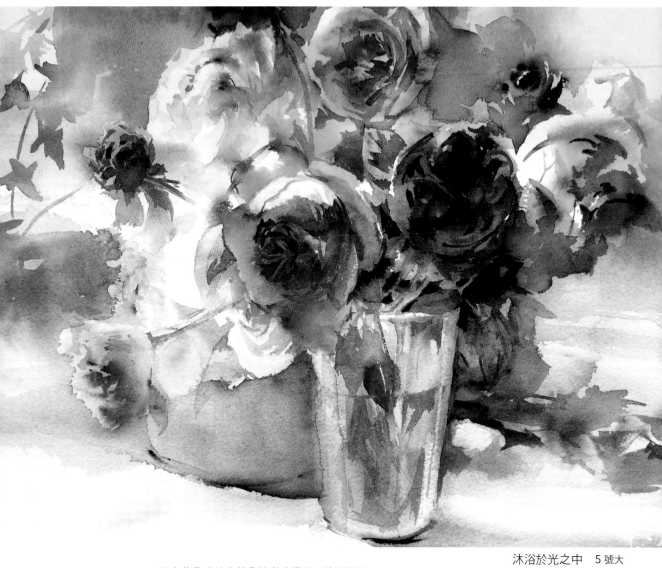

沐浴於光之中　5 號大

後方花朵比前方花朵的彩度還低，降低對比，
使後方花朵向後退。

左邊的花朵受到光照，
呈現鮮嫩的粉色；右邊
的花朵則在陰影側，呈
現深紅色。藉由兩朵花
之間的對比，可以讓它
們看起來更加突出。

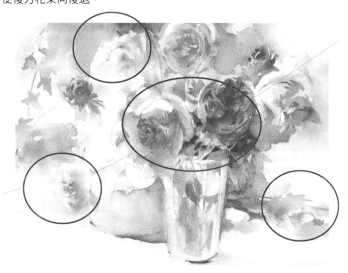

背景採用灰色，和前
方的花朵形成對比，
突顯出照射在花朵上
的光。

以剪影方式呈現後方
的葉子，藉此降低存
在感。

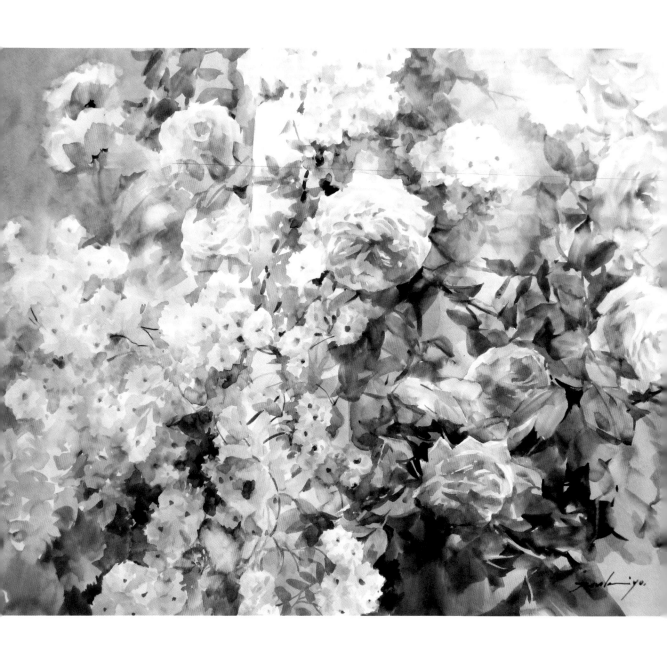

The secret garden　F40

大朵的黃色傳統玫瑰和許多小巧玲瓏的花朵交織而成，爬藤玫瑰的美麗共演。
藉由提高黃花暗面的彩度以維持花朵美麗的樣貌。

Lesson 2

花卉的
繪畫技巧

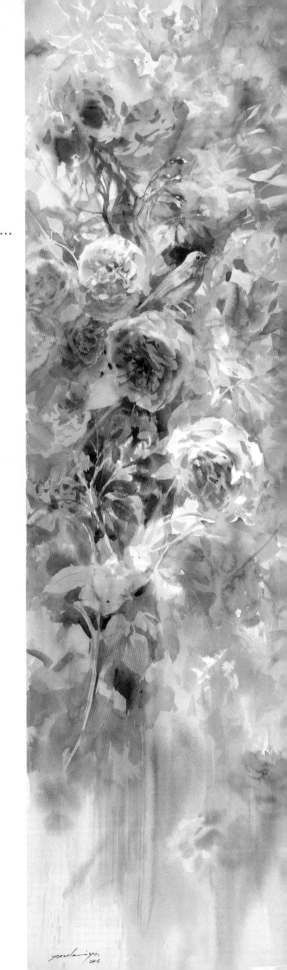

畫出美麗又吸睛的花朵

畫出輪廓

若想畫出柔和的花朵並呈現透明感,鉛筆輪廓線的痕跡愈淡愈好。如果鉛筆稿留下太深、太明顯的花瓣輪廓,好不容易完成的白花就會被鉛筆粉末弄髒,這樣就功虧一簣了。另外,用橡皮擦擦拭水彩紙會影響顏料的顯色效果。所以請使用自動鉛筆這類筆芯較細的鉛筆,並在畫紙上輕輕地留下一條草稿線就好。花朵形狀有一點歪掉也不用太在意,不需要一片一片確認花瓣的數量。

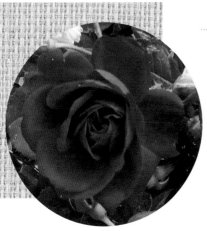

WATERCOLOR FLOWER

紅玫瑰

為了呈現紅玫瑰美麗的顏色,請留意第一次上色時顏色不能太淡。使用透明水彩時請特別注意,乾掉的紅色容易褪色,顏色會變得不明顯。

首先只要畫出玫瑰外圍的輪廓,以畫剪影的方式打草稿。中間花瓣的部分,只要畫出明暗差異較大的地方即可。

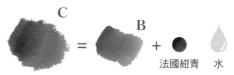

C = B + 法國紺青 水

4 在步驟 3 的顏色上疊加藍色,畫出紅色的陰影。加深花瓣重疊處就完成了。

完成

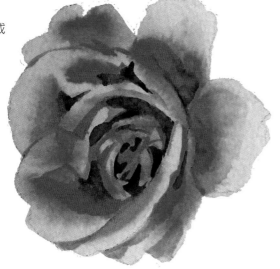

4

1

A

 =

深猩紅　水

1 水分多一點。將玫瑰最亮部的顏色塗在整朵花上。

圖示說明

混色範例　顏料　水

這裡用圖示說明顏料比例和水分多寡的大致建議量。作畫時請對照混色範例，並且依據實際情況調整顏料和水量的比例。

顏料

　　　多　　中　　少

水

　　多　　中　　少

2

B

 =

深猩紅　水

2 趁顏料還沒乾，在步驟 1 上塗上更深的顏色，畫出花瓣的圓弧狀漸層效果。

B

3 步驟 2 完全風乾後，使用與步驟 2 相同濃度的紅色描繪花瓣的形狀。用飽含水分的畫筆模糊輪廓線，不要讓輪廓線太明顯。

3

粉色玫瑰

粉紅色的整體氛圍，會因為它的基礎色，也就是紅色的
色彩差異而有所改變。此處以帶藍的喹吖酮洋紅為底色。

畫好花朵的輪廓草稿後，只要畫出
中間花瓣明顯的明暗區塊即可。

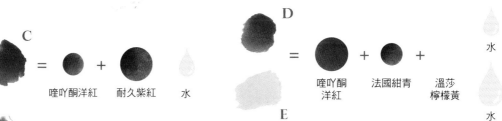

C = 喹吖酮洋紅 + 耐久紫紅 + 水

D / E = 喹吖酮洋紅 + 法國紺青 + 溫莎檸檬黃 + 水 / 水

4 加入法國紺青和溫莎檸檬黃，調出紅色的陰影色；調整顏料
的含水量，利用色彩濃淡的變化畫出花瓣之間的暗部。最後
再混以耐久紫紅，用紅色修飾細節後就完成了。

完成

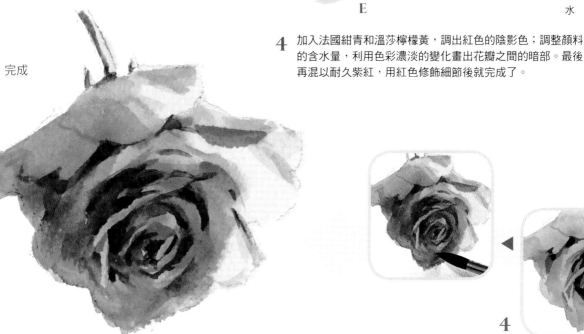

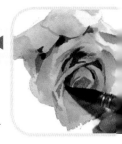

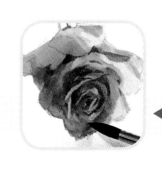

4

1

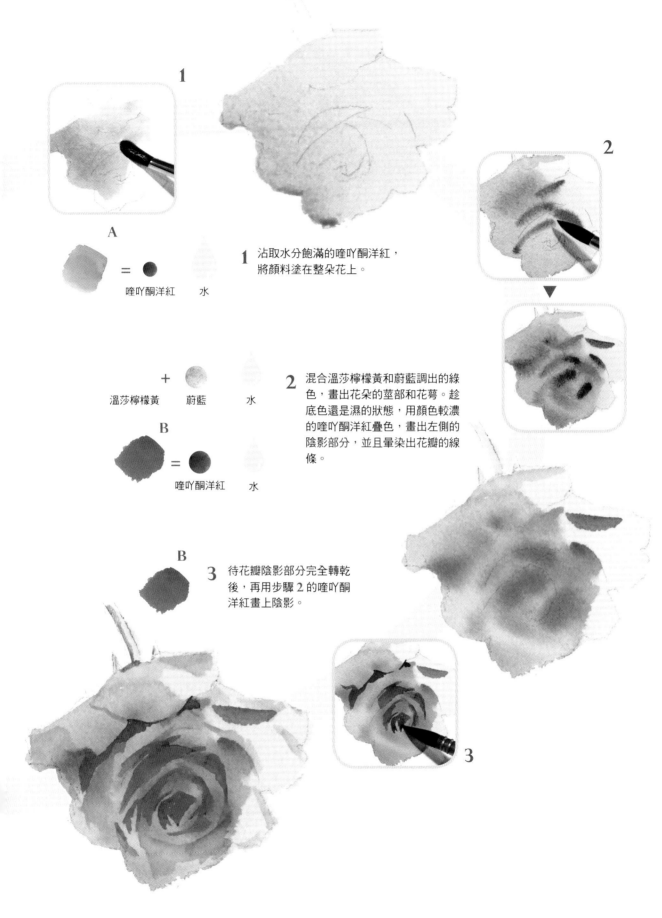

A

= ●

喹吖酮洋紅　水

1 沾取水分飽滿的喹吖酮洋紅，
將顏料塗在整朵花上。

2

＋ ●

溫莎檸檬黃　蔚藍　水

B

= ●

喹吖酮洋紅　水

2 混合溫莎檸檬黃和蔚藍調出的綠
色，畫出花朵的莖部和花萼。趁
底色還是濕的狀態，用顏色較濃
的喹吖酮洋紅疊色，畫出左側的
陰影部分，並且暈染出花瓣的線
條。

B

3 待花瓣陰影部分完全轉乾
後，再用步驟 2 的喹吖酮
洋紅畫上陰影。

3

大麗花

像大麗花這種花瓣排列規律的花朵,乍看之下很難畫,其實
只要一片一片耐心地畫出花瓣,就能畫出好看的大麗花。

以剪影的方式畫出花朵的輪廓。
先決定花朵的中心位置,接著由
內而外畫出中間的花瓣,花瓣規
律地逐漸變大。

中心點

完成

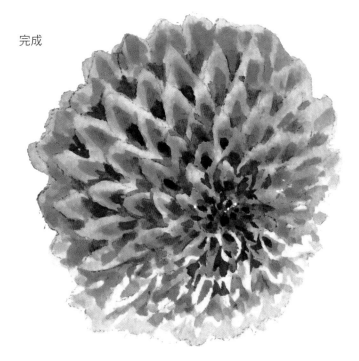

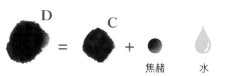

D = C + 焦赭 水

4 混以焦赭並調出更暗的紅色,勾勒出
花朵中心點上顏色更暗的部分,修飾
完成。

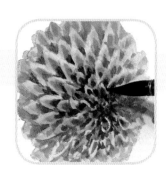

4

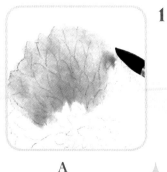

1

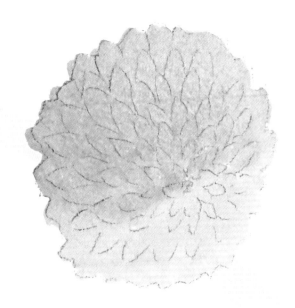

A

哐吖酮洋紅　水

1 用花朵看起來最明亮的顏色畫出整
　　體。

2

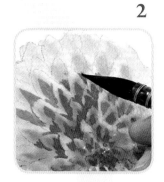

B

哐吖酮洋紅　＋　永固玫瑰紅　＋　水

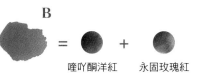

2 用比步驟**1**還深的紅色，一片一片畫出花瓣，
　　花瓣的邊緣不要上色。

C

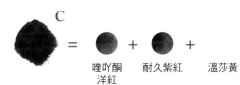

哐吖酮
洋紅　＋　耐久紫紅　＋　溫莎黃　水

3 畫紙風乾之後，再加入耐久紫紅和
　　溫莎黃，畫上花瓣重疊的部分。

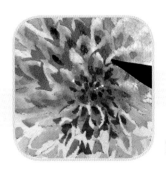

3

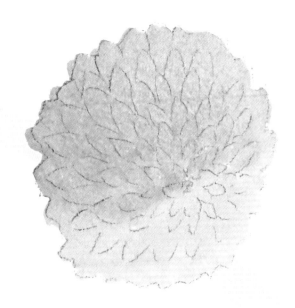

Q&A

畫室學生有哪些疑問？藉由範例作品為你解答。

老師示範

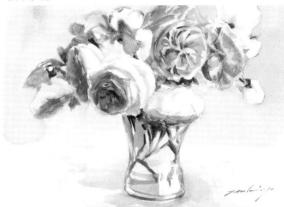

Q.

如何畫出乾淨不混濁的粉色花朵？

學生作品 •••••••••••••

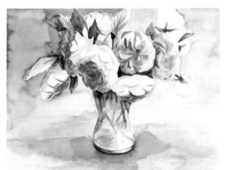

Y.M. 同學

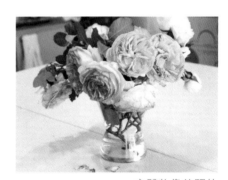

主體物像的照片

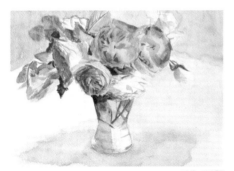

E.S. 同學

A.

稀釋紅色顏料就能調出粉紅色。花朵本身的顏色很淡，作畫時經常會發生重疊太多次，不小心把花畫太紅的狀況。
建議不要用粉紅色，而是運用灰色仔細地、慢慢地重疊陰影。

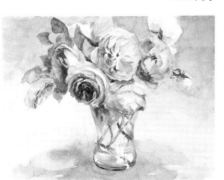

E.K. 同學

50

Q.

像紫陽花這種由許多小花聚集而成的花朵，實在好難畫。有沒有什麼訣竅呢？

老師範例

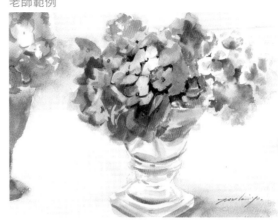

學生作品 • • • • • • • • • • • •

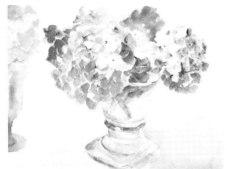

S.M. 同學

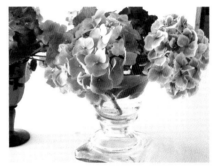

主體物像的照片

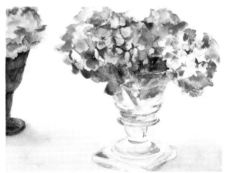

Y.N. 同學

A.

這種花有很多花瓣，乍看之下似乎很難畫。作畫時請以面向我們，而且形狀清楚的花朵為主。周圍或外層的花瓣只要用陰影呈現即可。

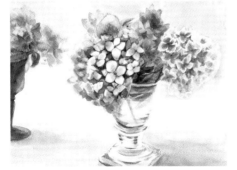

M.T. 同學

51

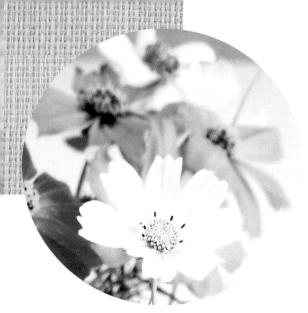

粉色波斯菊

花瓣從花蕊開始呈放射狀生長是波斯菊的基本外形。所以通常畫完花蕊後，就會想要把花瓣一起畫出來，但打草稿時還是要以剪影的方式畫出輪廓線。

我選用了這朵花瓣形狀好看的白花，同時參考周圍粉色的花，將花瓣畫成粉紅色。

畫草稿的剪影時，請注意花瓣之間的縫隙。從花瓣間的縫隙找出花瓣的重疊處，並且畫出它們的分界線。

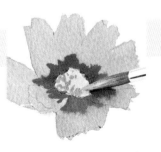

4 在步驟 **3** 的顏色中加入紅色（**A**），調出橘色（**D**），呈現花蕊部分的立體感。

前往第 54 頁

4

1

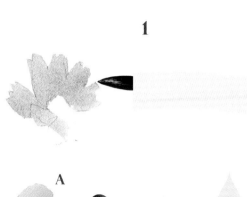
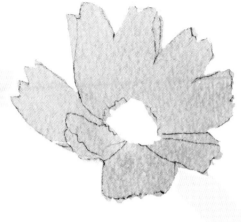

A

= 永固玫瑰紅 + 喹吖酮洋紅 水

1 運用花瓣最亮處的顏色畫出整朵花，花蕊的部分
則留白。

2

B

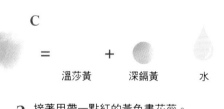

= 永固玫瑰紅 + 喹吖酮洋紅 水

2 趁步驟 **1** 的顏料還是濕的，用相同的顏料調出
深一點的顏色，並且在花瓣的根部輕輕地暈染
上色。

C

= 溫莎黃 + 深鎘黃 水

3 接著用帶一點紅的黃色畫花蕊。

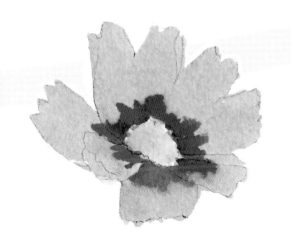
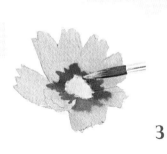

3

接續第 52 頁

5

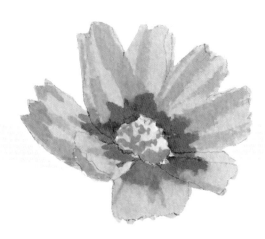

E
 = ● 喹吖酮洋紅 💧 水

5　用前端較尖的畫筆沾取淡粉色的顏料，留意花瓣
　　的凹凸面，並且畫出花瓣的紋路。

H
● = ● 耐久紫紅 + ● 焦赭 💧 水

8　混合耐久紫紅和焦赭調出暗紅色，勾描花瓣根
　　部的暗部細節，修飾完成。

完成

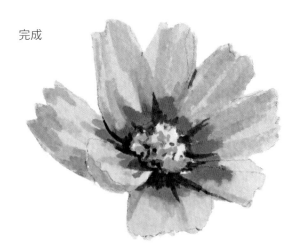

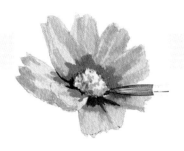

8

Q&A

Q. 我不擅長畫素描，請問有
沒有什麼訣竅呢？

A. 我建議不擅長畫素描的人以「邊修邊畫」的方
式練習。花卉屬於自然物像，因此沒有固定的
形狀，作畫時必須仔細地觀察每一片花朵的形
狀差異。先畫出工整清楚的形狀後再進行下一

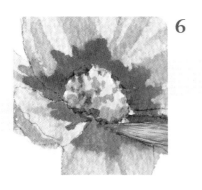

6

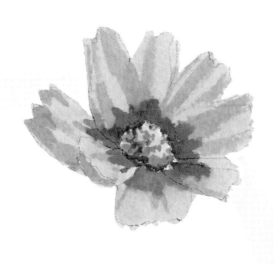

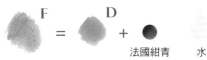

F = **D** + 法國紺青 水

6 橘色（D）與藍色顏料混色，調出陰影
色，以點畫的方式畫出花蕊的陰影。

G = 喹吖酮洋紅 + 鈷藍 水

7 在粉色顏料中加入藍色，在花瓣
上輕塗重疊，描繪陰影細節。

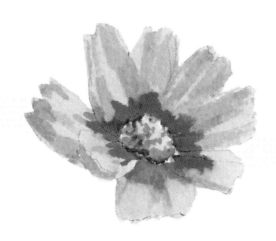

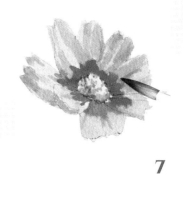

7

針對水彩學習者的常見問題
老師為你解答

步的作法其實是很困難的，這種作法很容易在鉛筆打草稿的階段就遭遇挫折。打草稿時，可以先藉
由顏色捕捉物像的大致形狀，一邊畫出物像的輪廓，一邊畫出周圍的細節，慢慢地將形狀固定下來。
即使剛開始畫的形狀是歪的，之後也可以修改。就結果而言，這個方法可以幫助我們描摹出更好的
形狀。只要多加練習，素描能力就會有所提升。

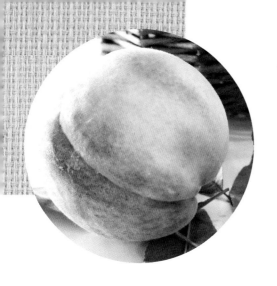

桃子

桃子是質感較柔軟的水果，為了畫出它的質地，需要以適當的水分比例來暈染顏料，這類表現手法都必須具備一定的技巧。

1

A

= 　　　　檸檬黃　　水

1 在充分的水中混以檸檬黃，並且塗在桃子的整體。

仔細地畫出桃子的剪影輪廓，桃子凹陷的地方也要畫出來。

F

= ＋ ● ＋ ● 💧
　　溫莎黃　　永固玫瑰紅　　蔚藍　　水

6 調出黃色的陰影色，畫上陰影。

E

= ● 💧
　　　永固玫瑰紅　　水

5 畫紙風乾後，沿著桃子的弧形線條，用紅色調整桃子的形狀。

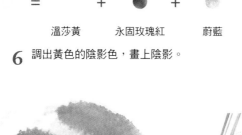

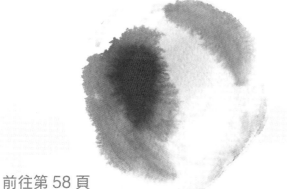

6

5

前往第58頁

56

2

B

=

溫莎黃　　水

2 用深一點的溫莎黃，在左上方亮部以
外的地方疊加黃色。

3

C

=

永固玫瑰紅　　水

3 趁紙張未乾時，用較深的永固玫瑰紅描繪桃子的圓
弧線條。

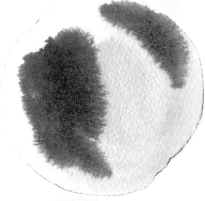

D

= ＋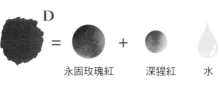

永固玫瑰紅　　深猩紅　　水

4 添加紅色，加強想要突顯的地方。

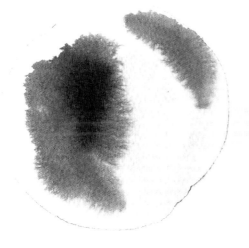

4

接續第 56 頁

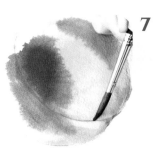

7

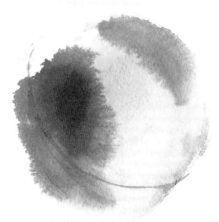

7 用較細的水彩筆勾勒桃子凹陷處的紋路。

G F

= + ● ○
永固玫瑰紅 水

8

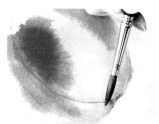

H F

= + ● ○
蔚藍 水

8 用暗黃色加深桃子下方的陰影，加強立體感。

完成

E

9 以淡淡的永固玫瑰紅修飾細節。

9

老師示範

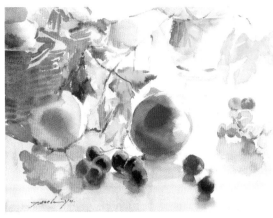

Q.

渲染法好難畫，到底該如
何畫出好看的暈染效果？

學生作品 ‧‧‧‧‧‧‧‧‧‧‧‧‧‧‧‧‧‧‧‧‧

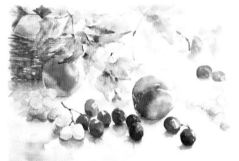

M.K. 同學

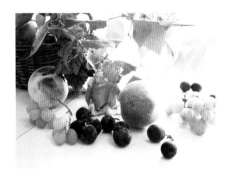

主體物像的照片

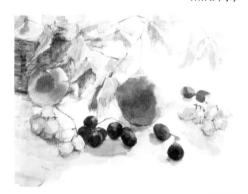

H.I. 同學

A.

渲染效果會受到紙質、水分多寡、顏料濃
淡或畫筆吸收的顏料量等各種條件影響，
進而呈現不同的效果。

若想達到控制得宜，呈現自然擴散的渲染
效果的程度，必須累積大量的實作經驗才
行。如果畫失敗了，就要想一想失敗的原
因；如果成功了，則要隨時留意成功的關
鍵，並且在下一次作畫時加以活用。

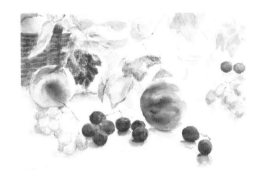

K.O. 同學

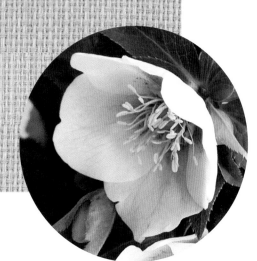

耶誕玫瑰

耶誕玫瑰雖然不是玫瑰,但名字中卻有玫瑰兩個字。耶誕玫瑰的花瓣看起來是白色的,但只要仔細留意花瓣中間,就會發現其實帶有一點淡綠色和淡黃色。

畫出耶誕玫瑰的剪影輪廓。其中的雄蕊是花朵的特色,請將形狀看起來較明顯的雄蕊畫出來。

A

= 檸檬黃 水

1 在花朵中間塗上淡黃色,雄蕊也要一起上色。

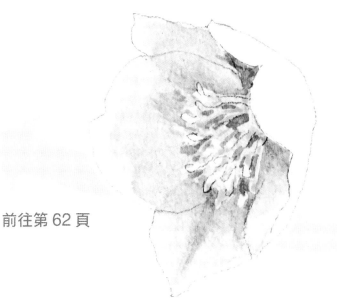

D

= 蔚藍 + 溫莎黃 + 水

4 用蔚藍和溫莎黃調出明亮的黃綠色,並且塗在雄蕊以外的地方。

前往第 62 頁

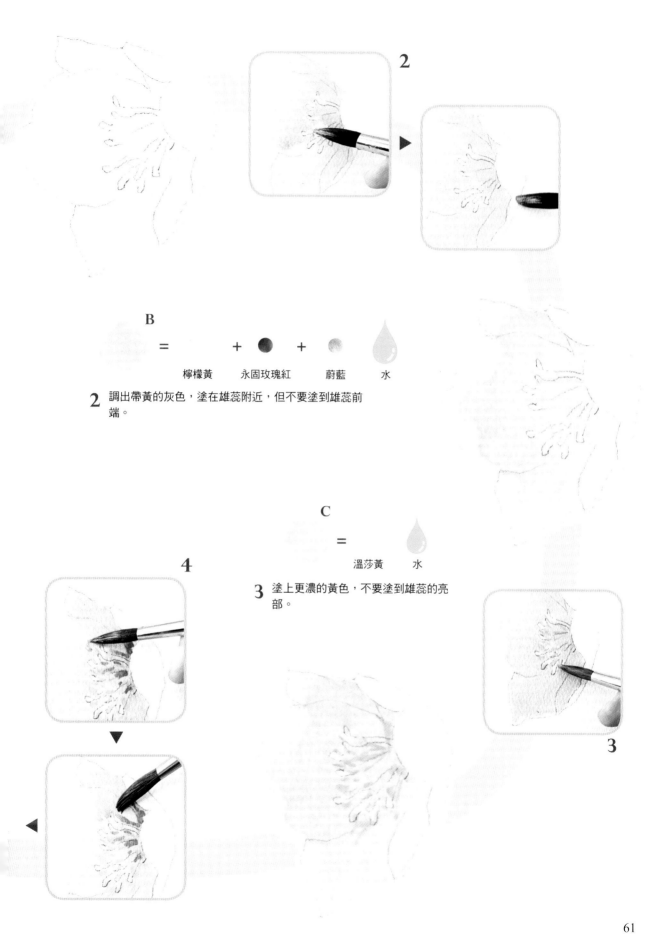

2

B

= + ⬤ + ⬤ 💧

檸檬黃　　永固玫瑰紅　　蔚藍　　水

2 調出帶黃的灰色，塗在雄蕊附近，但不要塗到雄蕊前端。

C

= 💧

溫莎黃　　水

3 塗上更濃的黃色，不要塗到雄蕊的亮部。

4

3

接續第 60 頁

5

E　**D**

永固玫瑰紅　水

F

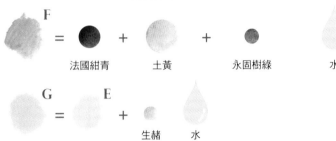

法國紺青　　土黃　　　永固樹綠　　　水

G　　**E**

＝　　＋

生赭　　水

5 運用各種顏色，使灰色帶有不同深淺的黃色，畫出花瓣內部的陰影。

6

H

法國紺青　　生赭　　　水

6 調出深綠色，加深雄蕊後方的顏色。

完成

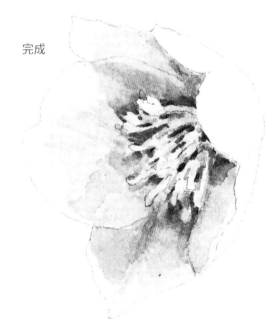

F

＋

永固玫瑰紅　水

7 在雄蕊的根部添加紅色。

7

老師示範

 Q.

如何運用色彩畫出鮮嫩多
汁的水果？

學生作品

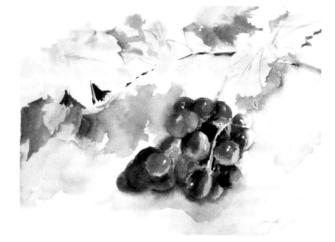

M.I. 同學

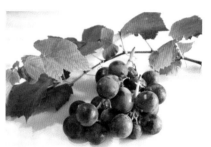

主體物像的照片

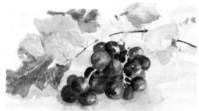

K.H. 同學

 A.

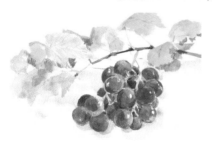

Y.K. 同學

葡萄之類的水果經常被拿來當作主題物像，
請稍微跳脫出「葡萄等於紫色」的思維，
仔細地觀察葡萄實際的顏色。比如說，葡
萄皮上有些地方看起來像沾著青白色的粉
末，有些深色的地方看起來則帶有咖啡色。
作畫時，不要只專注在單一紫色，也要留
意其他的顏色差異，如此一來就能畫出更
自然水嫩的水果。

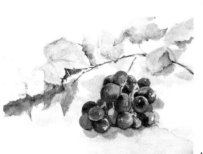

K.S. 同學

5

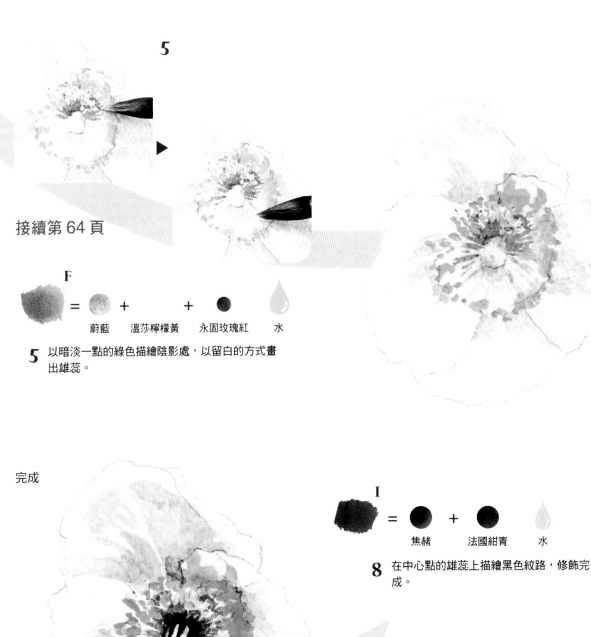

接續第 64 頁

F

蔚藍　＋　溫莎檸檬黃　＋　永固玫瑰紅　　水

5 以暗淡一點的綠色描繪陰影處，以留白的方式畫
出雄蕊。

完成

I

焦赭　＋　法國紺青　　水

8 在中心點的雄蕊上描繪黑色紋路，修飾完
成。

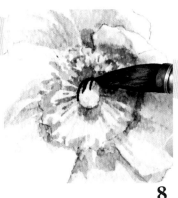

8

6

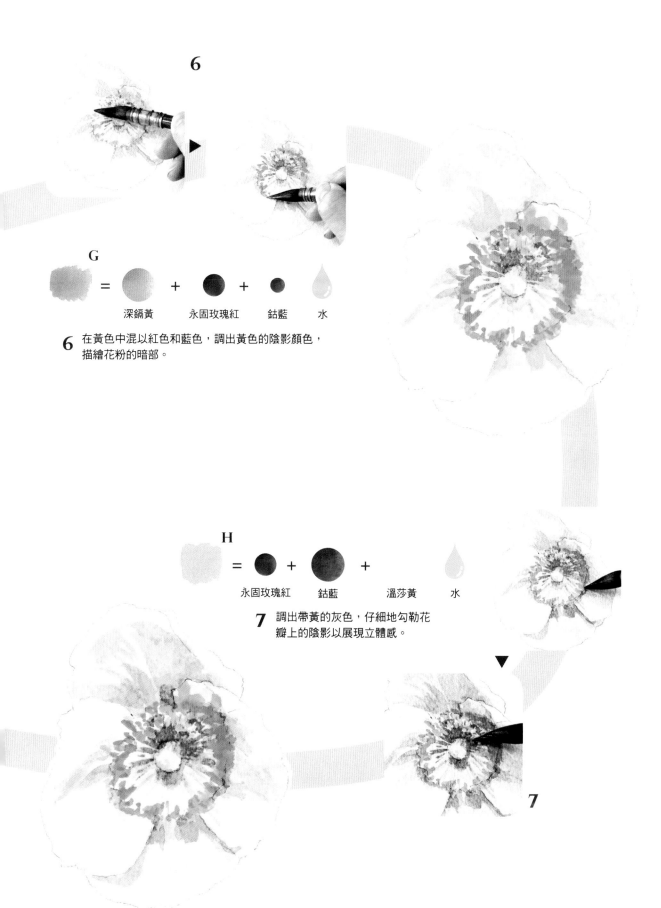

G = 深鎘黃 + 永固玫瑰紅 + 鈷藍 + 水

6 在黃色中混以紅色和藍色，調出黃色的陰影顏色，
描繪花粉的暗部。

H = 永固玫瑰紅 + 鈷藍 + 溫莎黃 + 水

7 調出帶黃的灰色，仔細地勾勒花
瓣上的陰影以展現立體感。

7

向日葵

向日葵的外形很容易掌握，是常見的作畫主題。畫向日葵
的訣竅是注意花朵的明暗部分，確實掌握花朵的方向。

從外層剪影輪廓的切口開始切入，畫出中間花瓣
的形狀。向日葵花瓣意外的多，因此請留意它的
交疊處和形狀。

畫出剪影輪廓，注意花瓣鋸齒
狀切口的深度和大小。

完成

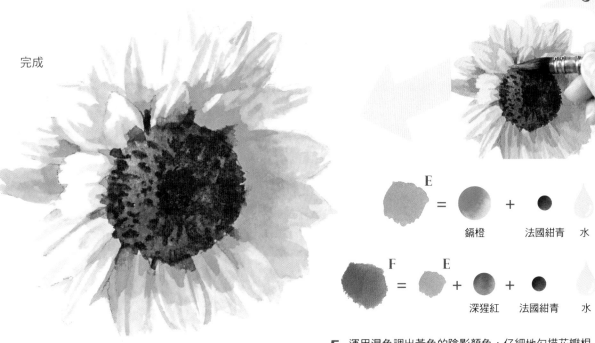

5

5　運用混色調出黃色的陰影顏色，仔細地勾描花瓣根
　　部、花瓣重疊處的陰影等地方。

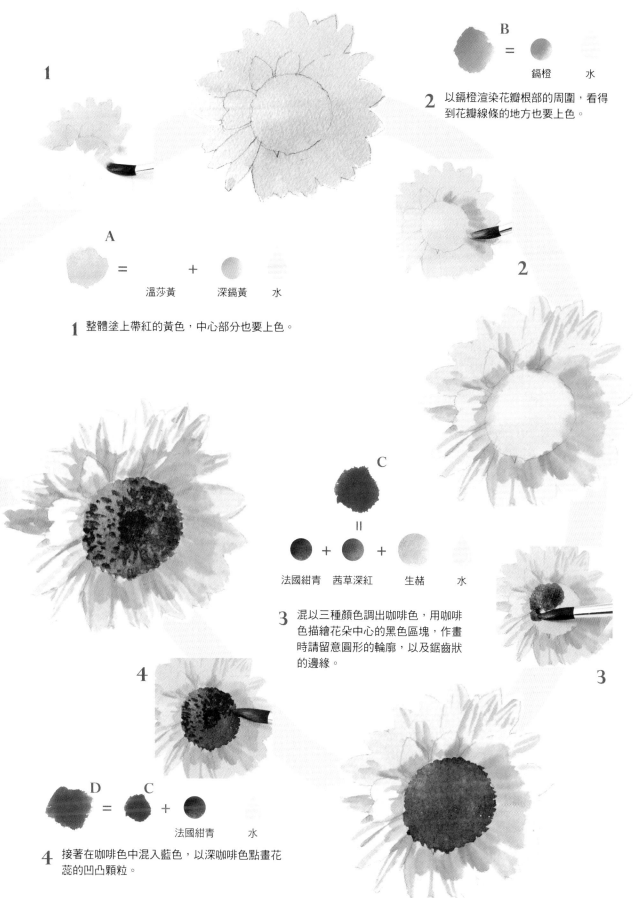

1

B

鎘橙　水

2 以鎘橙渲染花瓣根部的周圍，看得到花瓣線條的地方也要上色。

2

A

溫莎黃　深鎘黃　水

1 整體塗上帶紅的黃色，中心部分也要上色。

C

＝

法國紺青　茜草深紅　生赭　水

3 混以三種顏色調出咖啡色，用咖啡色描繪花朵中心的黑色區塊，作畫時請留意圓形的輪廓，以及鋸齒狀的邊緣。

4

3

D　**C**

＝　＋

法國紺青　水

4 接著在咖啡色中混入藍色，以深咖啡色點畫花蕊的凹凸顆粒。

歐洲銀蓮花

歐洲銀蓮花是春季花卉中較容易描繪的花朵,因此相當受歡迎。作畫時需留意,藍紫色不能畫太暗。

畫出花朵的剪影。歐洲銀蓮花的花瓣較少,請觀察花瓣的交疊方式。

D

水

E = 鈷藍 + 喹吖酮洋紅 水

C

水

完成

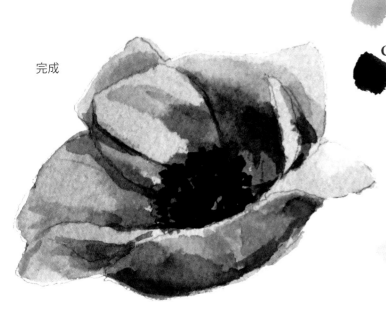

4 藉由紅色比例和水分多寡的變化,畫出具有變化感的紫色,加強細節後就完成了。

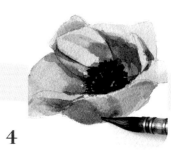

4

70

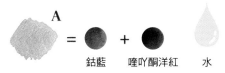

A

用藍色和紅色調出藍紫色，並且輕塗在整
個花朵上。

鈷藍　　喹吖酮洋紅　　水

1 用藍色和紅色調出藍紫色，並且輕塗在整
個花朵上。

B

法國紺青　　喹吖酮洋紅　　水

2 混合法國紺青和喹吖酮洋紅，調出深藍紫。趁
紙張未乾時，暈染花朵中央附近的凹陷處。

C

法國紺青　　耐久紫紅　　水

3 下層顏色風乾後，以更深的藍紫色描繪花蕊的部分。

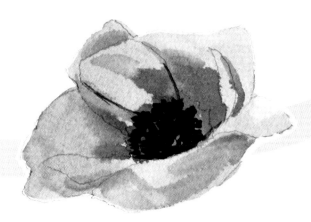

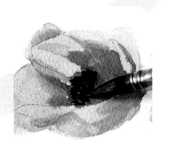

3

麻葉繡線菊

描繪由小花聚集而成的花卉時，需隨時留意花朵的整體性，
不要太執著於一單朵小花。

從其中挑出面向我們且形狀清楚的花，
並且畫出輪廓。

畫出一大塊外圍的剪影輪廓線。

D
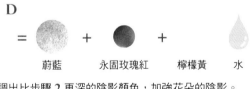

$=$　蔚藍　$+$　永固玫瑰紅　$+$　檸檬黃　水

4 調出比步驟 **2** 更深的陰影顏色，加強花朵的陰影。

前往第 74 頁

4

72

1

A

= ⬤

檸檬黃　　水

1 花朵的白色部分需留白，並以黃色描繪莖部和
花朵中心點。

2

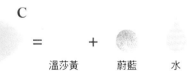

B

= ⬤ ＋ ⬤ ＋

蔚藍　　　永固玫瑰紅　　檸檬黃　　水

2 混以明亮的三種顏色並加入飽滿的水分，調出亮灰
色，在花朵的陰影處塗上薄薄的亮灰色。

C

= ＋ ⬤

溫莎黃　　蔚藍　　水

3 調出亮綠色，描繪花朵的莖部和花瓣根部，
不要塗到白色花朵。

3

接續第 72 頁

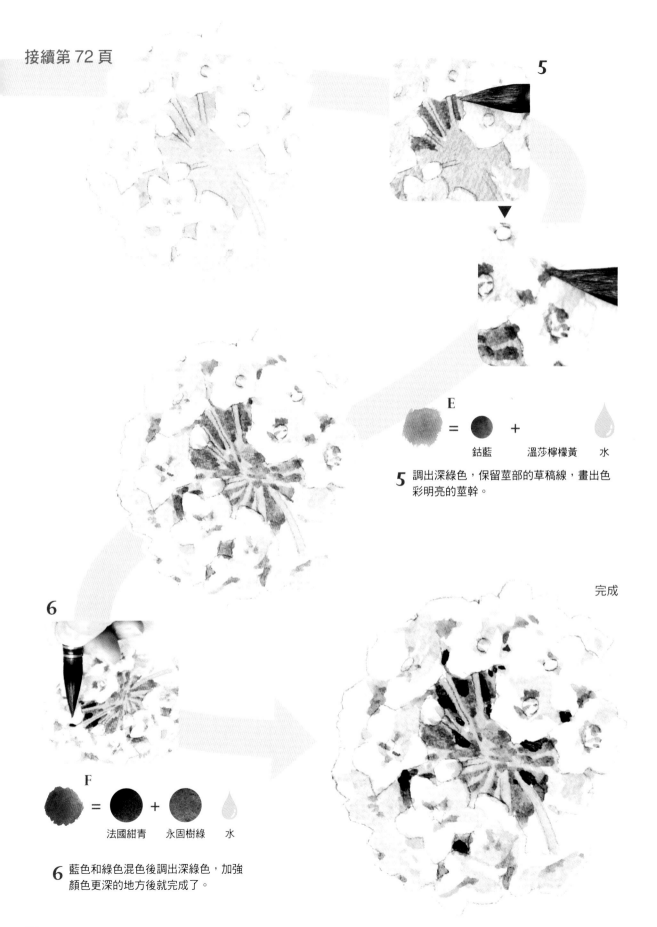

5

E = 鈷藍 + 溫莎檸檬黃 水

5 調出深綠色，保留莖部的草稿線，畫出色
彩明亮的莖幹。

完成

6

F = 法國紺青 + 永固樹綠 水

6 藍色和綠色混色後調出深綠色，加強
顏色更深的地方後就完成了。

Q.

水果以及器皿的質感好難畫，有什麼訣竅嗎？

老師示範

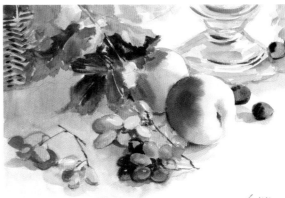

學生作品 ‧‧‧‧‧‧‧‧‧‧

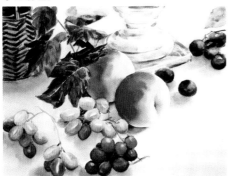

Y.U. 同學

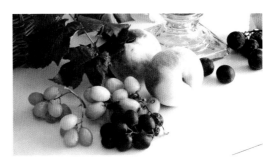

主體物像的照片

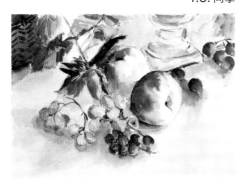

C.Y. 同學

A.

透明水彩的顏料本身不具有厚度，如果想畫出凹凸不平的粗糙質感，單靠顏料是表現不出來的。我們還需要在作畫時掌握每個主題物像的特徵，例如「光滑透亮的質感代表物像反光」、「粗糙的質感代表細小的顆粒圓點」、「柔和的質感展現了流暢的色彩漸層」。藉由強調這些質感的特性，就能表現出質感的差異性。

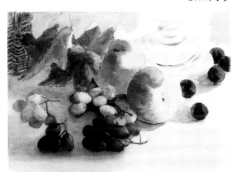

K.K. 同學

畫出美麗又吸睛的花朵

高光的表現方式

畫花卉和水果的最亮處時，請先判斷主體的固有色，再以最淡的固有色畫出高光。如果物像具有光澤感或反光很強，就需要在畫紙上留白；不過，大部分花卉的亮部都還是保有一點原本的顏色。所以作畫時，請看清楚物像的高光顏色。

籃子的邊緣留白不上色。

有些保留了高光的白點，
有些則塗上固有色。

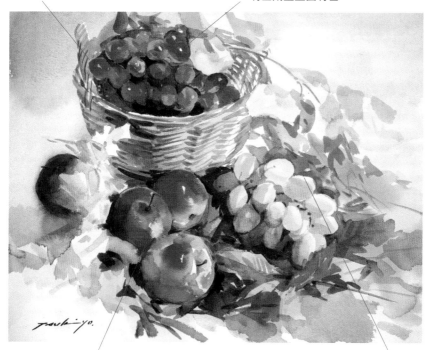

秋天的恩惠　6號大

保留底層的淡黃色，並在周圍
塗上紅色。

一開始先塗上很淡的固有色。

用來表現光線的高光

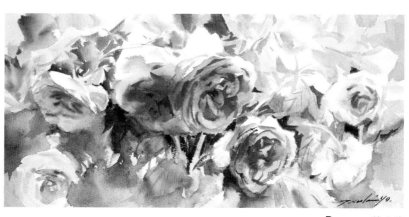

留白的地方可以突顯從後方照射
的光線。

Roses　特4號

76

用來表現質感的高光

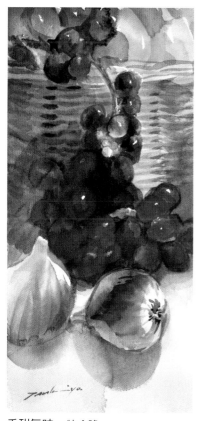

香甜氣味　特4號

在光滑的葡萄的高光處留下白點。

無花果也有高光，但上色時不
要留白，而是以淡淡的顏色呈
現表面粗糙的質感。

Q&A

Q.

留白的部分該怎麼畫？

A.

作書時很難將小細節的部
分留白，這時我們可以利
用紙膠帶之類的輔助工
具。如果不使用紙膠帶，
則可以先留下一大片留白
區塊，接著再慢慢地從旁
邊上色，邊畫邊修飾成想
要的形狀。

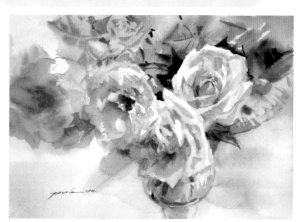

白玫瑰　5號大

POINT No. 10 運用混色表現綠葉

花朵和葉子是最佳拍檔。在畫面中加入綠葉可以用來襯托花朵的美。
建議儘量運用黃藍混色以調出葉子的綠色。調色盤上只要準備最低使用量的綠色顏料就
好，基本上不太需要用到。與其準備大量的綠色顏料，不如運用黃藍混色的方式，調出
變化更豐富的綠色。而且顏料可以藉由混色調出帶有濃淡不均、混濁效果的色彩，更適
合用來呈現自然的葉子。

WATERCOLOR FLOWER

運用混色技巧調出綠色

亮黃色和亮藍色混合可調出明亮的綠色，只要記住黃色和藍色的混色技巧，就能調
出想要的顏色。

黃色顏料 ＼ 藍色顏料	錳藍	蔚藍	普魯士藍
	●	●	●
溫莎黃	A	B	C
深鎘黃	D	E	F
生赭	G	H	I

透過混色調出的綠色

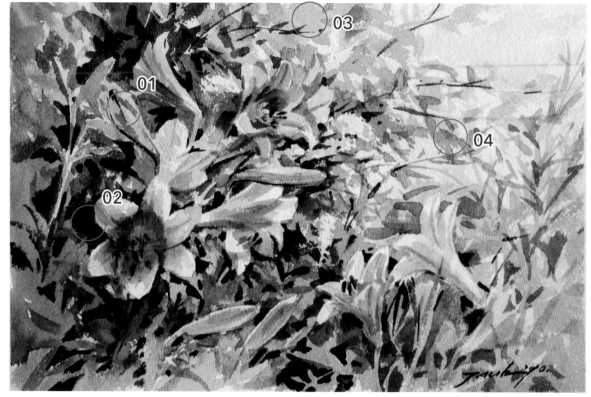

夏天的氣息　3號大

01 一開始先塗上的亮綠色。經常用於陽光照射的地方。

 + = D

深鎘黃　　　　錳藍

02 葉片之間的暗綠色。如果把生赭換成焦赭，就能調出更暗的綠色。

 + = I

生赭　　　　普魯士藍

03 明亮清澈的綠色。加入更多的普魯士藍可調出深綠色。

+ = C

溫莎黃　　　　普魯士藍

04 有點暗沈的綠色。帶點紅色的柔和色調。

 + = F

深鎘黃　　　　普魯士藍

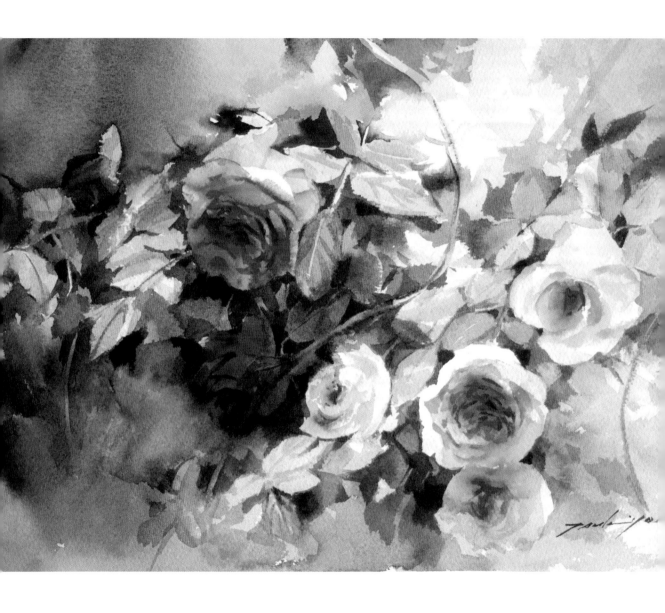

寂靜　5 號大

紅色和粉色的爬藤玫瑰長著許多葉片,綻放於屋外的牆上。葉片因反射天光
而閃著青白色的光,與深綠色形成明暗對比。

黃色與藍色的平衡

任何一種黃藍的混色組合，都能透過比例變化調出各式各樣的綠色。此處以彩度較高、較鮮艷的綠色（溫莎黃和普魯士藍）以及色彩較黯淡的綠色（深鎘黃和蔚藍）作為範例，一起來看看這兩種搭配的色彩變化吧。

偏黃　　　　　　　　　　偏藍

溫莎黃　　　　　　　　　　普魯士藍

深鎘黃　　　　　　　　　　蔚藍

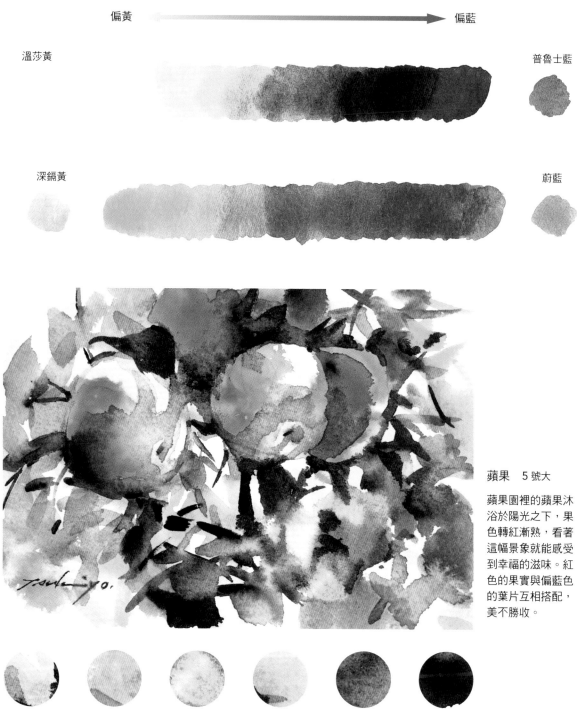

蘋果　5 號大

蘋果園裡的蘋果沐浴於陽光之下，果色轉紅漸熟，看著這幅景象就能感受到幸福的滋味。紅色的果實與偏藍色的葉片互相搭配，美不勝收。

從偏黃的綠色到偏藍的綠色，蘋果的葉片具有各種不同的綠色。

POINT No. 11 花卉的顏色

花朵和其他主題物像最大的差異在於它們的彩度很高。富含水分的花瓣本能性地散發著光芒，利用陽光的反射攫住我們的目光，使我們對花朵的美感動不已。為了在畫布上重現花朵的美麗身影，必須把顏料的效果發揮地淋漓盡致才行。

紅

透明度較高的顏色可烘托出畫紙本身的白色，使顏色看起來更鮮明。若想畫出亮麗的紅色，可以在底層塗上黃色以突顯紅色。作畫時請仔細地塗上顏色。

白

運用畫紙的白色來呈現潔白的花朵。為了烘托出花朵的白，我們必須畫出好看的陰影色才行，而花朵的陰影顏色會受到花朵內外環境的影響，產生不同的色彩。作畫時請觀察陰影顏色比較偏藍色，還是偏黃色。

黃

黃色有濃有淡，帶有各種不同的色調。請觀察每朵花的顏色深淺，仔細地描繪底色，同時要留意別把陰影色弄髒了。

紫

紫色是由紅色和藍色混合的第二次色。黃色是紫色的補色，將紫色和黃色混合可調出混濁的灰色。為了維持鮮明的色彩，除了不要使用黃色顏料之外，也不要另外調出陰影色；直接用紫色的深淺變化來呈現，就能避免顏色太黯淡。

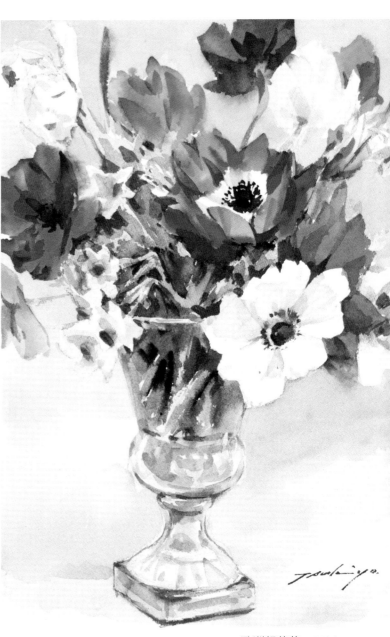

歐洲銀蓮花　5 號大

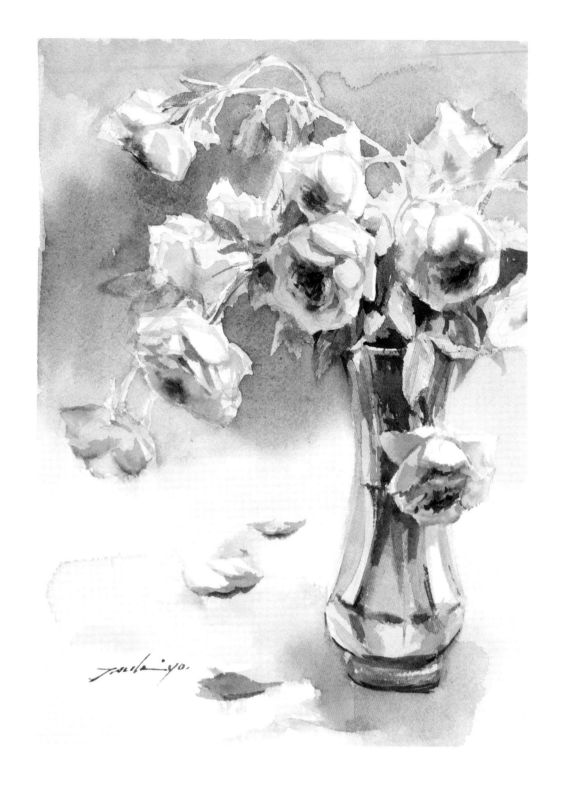

殘花　5 號大

比起亮麗浮誇的表現方式，低調的暗粉色更能表現出粉色玫瑰柔和優雅的氛圍。

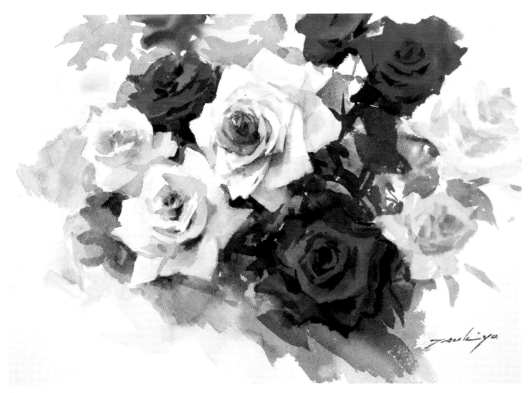

Roses　5 號大

顏色搭配分明的紅玫瑰與白玫瑰。以深猩紅作為紅玫瑰的底色，塗底色時必
須非常確實，這點十分重要。紅色水彩風乾後會褪色，所以顏料濃度調到有
一點深的程度即可。

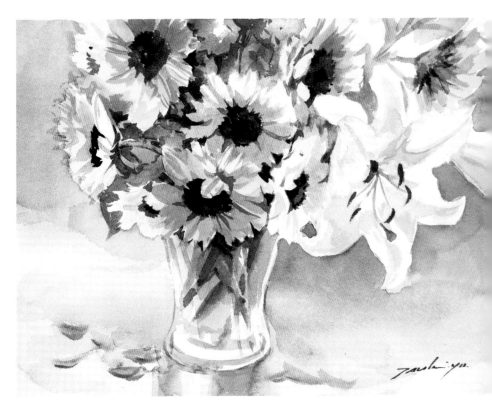

夏　5 號大

作畫要點是運用黃色維持鮮
明的陰影色。黃色變髒的速
度很快，所以只要稍微調暗
一點就好。

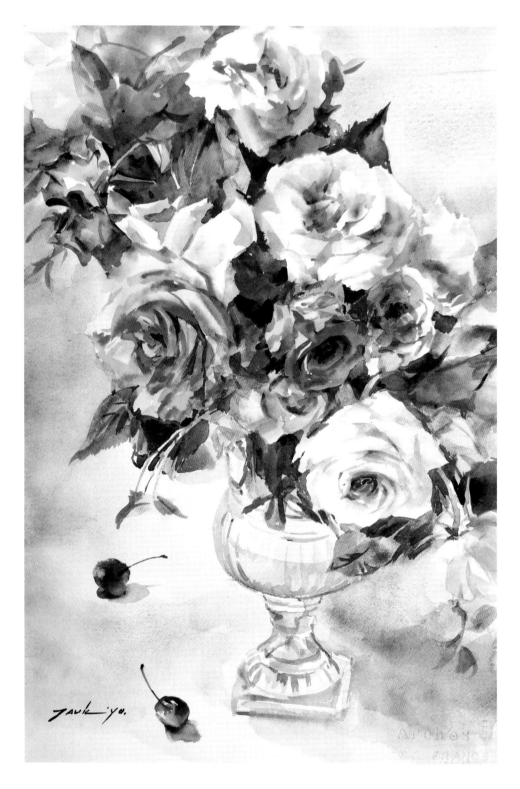

香味的讚歌　10 號大

色彩繽紛的玫瑰中，每一朵都擁有各自的色彩變化及差異。作畫時，需要留意每一朵玫瑰的顏色和形狀差異，並且觀察花瓣的重疊方式，仔細地勾勒陰影，慢慢地加強花朵的立體感。

畫出一朵玫瑰吧！

充滿魅力的玫瑰花。玫瑰花的花瓣構造十分複雜，看起來是不是很難畫？我們只要練習畫一朵玫瑰就好，這裡要介紹的是捕捉大致輪廓，並且慢慢畫出玫瑰的方法。

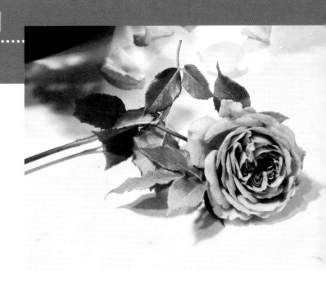

1

請先仔細觀察玫瑰，鉛筆握遠一點，首先畫出玫瑰花的外側輪廓線。

2

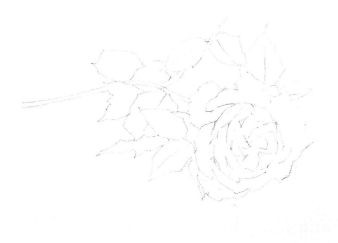

接下來，逐一畫出玫瑰花的細節。畫細節時，鉛筆請拿近一點。

3

將畫本放在前方並往下傾斜，以水分飽滿的溫莎檸檬黃
和深鎘黃描繪底色。

溫莎檸檬黃　　深鎘黃

4

待底層的黃色轉乾後，在葉片的地方疊加蔚藍。

蔚藍

5

在步驟 3 的顏料中混入一點永固玫瑰紅，並且塗在玫瑰
的部分作為底色，上色時水分要加多一點。玫瑰花前方
也塗上薄薄的陰影底色。

永固玫瑰紅　　溫莎檸檬黃　　深鎘黃

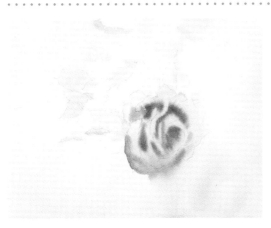

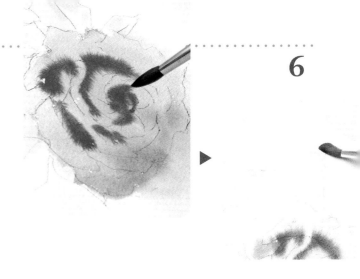

6

永固
玫瑰紅

深鎘黃

趁著玫瑰底色未乾期間,在玫瑰的陰影處暈染深一點的永固玫瑰紅,並以黃色描繪背景。

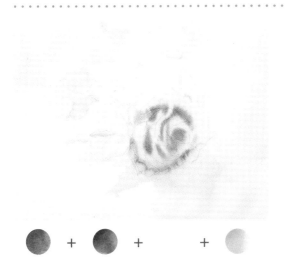

7

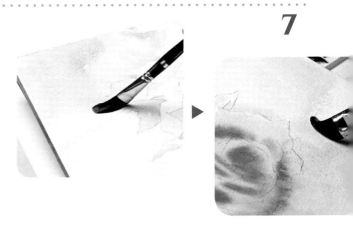

鈷藍 + 永固玫瑰紅 + 溫莎檸檬黃 + 深鎘黃

混以藍、紅、黃三色調出灰色。在背景的上半部塗上灰色陰影。接著再加水,在下半部塗上淡灰色。

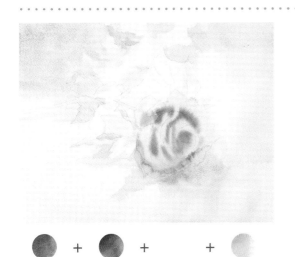

8

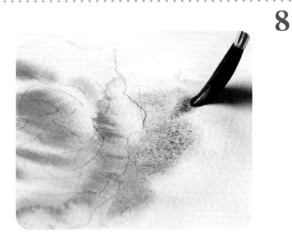

鈷藍 + 永固玫瑰紅 + 溫莎檸檬黃 + 深鎘黃

在步驟 **7** 的顏料中混以更多永固玫瑰紅,加強玫瑰下方的陰影。

9

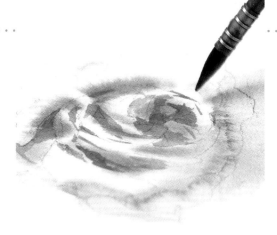

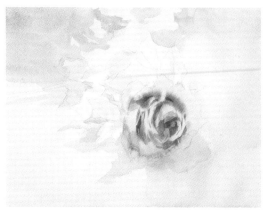

混合永固玫瑰紅和深鎘黃，塗在玫瑰的陰影處。用喹吖酮洋紅加強陰影更深的地方。

永固玫瑰紅 + 深鎘黃 喹吖酮洋紅

10

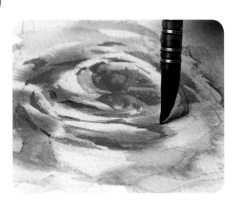

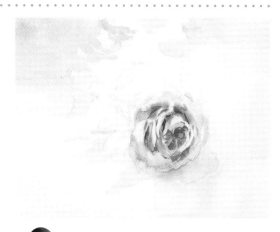

在陰影最深的地方塗上耐久紫紅。

耐久紫紅

11

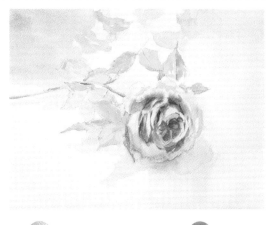

混合蔚藍和溫莎檸檬黃，並且塗在葉片的地方。加入更多的蔚藍，加強葉片顏色較深的地方及枝條的底色。接著在枝條上疊加鎘橙。

蔚藍 溫莎檸檬黃
鎘橙

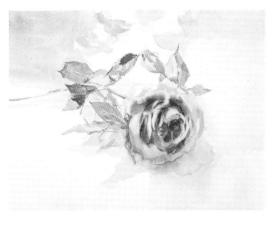

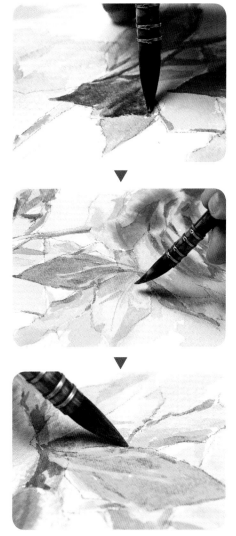

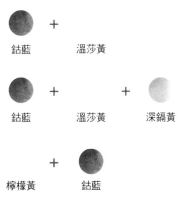

鈷藍　　＋　　溫莎黃

鈷藍　　＋　　溫莎黃　　＋　　深鎘黃

檸檬黃　　＋　　鈷藍

混合鈷藍和溫莎黃，畫出葉片的暗部。接著再混合深鎘黃，描繪葉片顏色更深地方。混以檸檬黃和鈷藍調出亮綠色，畫出每片葉子的亮部。

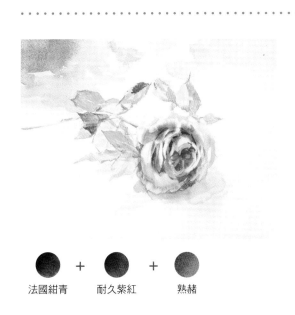

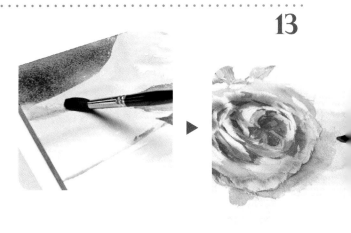

法國紺青　　＋　　耐久紫紅　　＋　　熟赭

混合法國紺青、耐久紫紅和熟赭，塗在畫面左上方的陰影處，並且畫出玫瑰下方的影子。

14

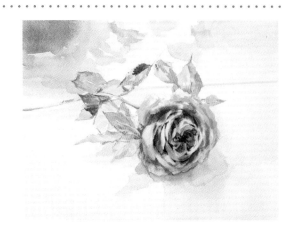

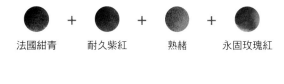

| 法國紺青 | + | 耐久紫紅 | + | 熟赭 | + | 永固玫瑰紅 |

| 法國紺青 | + | 耐久紫紅 | + | 熟赭 | + | 茜草深紅 |

在步驟 **13** 的陰影色中加入一點永固玫瑰紅,並且描繪玫瑰的陰影處。接著加強陰影顏色的濃度,畫出更深的陰影。最後在步驟 **13** 的顏料中混入多一點的茜草深紅後,再加入耐久紫紅,將調出來的顏色塗在玫瑰的中心部分。

 Q&A

針對水彩學習者的常見問題
老師為你解答

畫到什麼程度才算完成?

A. 畫出你想呈現的樣子就算完成了。也就是說,在完成作品前事先想好成品的畫面是很重要的一件事,因為那就是你的作畫目標。

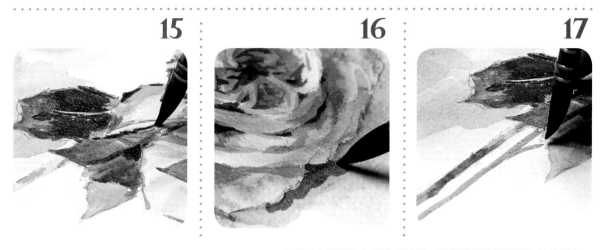

15　**16**　**17**

仔細地勾勒葉片和花朵的暗部，確實畫出陰影邊緣的起伏變化，
大功告成。

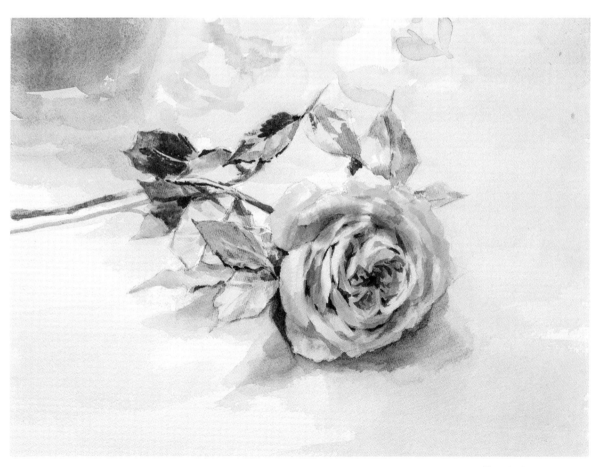

「一支玫瑰花」 6 號

Q. 總覺得我把玫瑰畫得太僵硬了，該如何畫出柔和感？

學生作品 ••••••••••••••••••••••••••••••

M.K. 同學

T.A. 同學

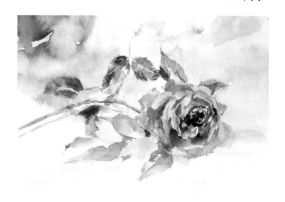

S.K. 同學

A.

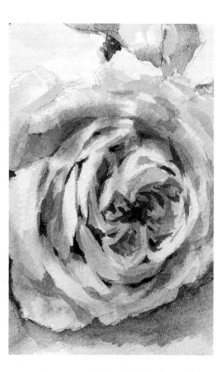

其實不只有玫瑰容易被畫得太僵硬，花朵看起來太僵硬是因為每一朵花瓣都被畫出來且所有的輪廓畫得太清楚了。
實際觀賞花朵時會發現，花瓣的細節其實應該看不太清楚。我們想表現的是花卉柔和美麗的特質，而不是強調花瓣的數量，所以不需要畫出所有的花瓣，只要把看起來特別清楚的地方畫出來，這樣就能呈現玫瑰花的柔和感。

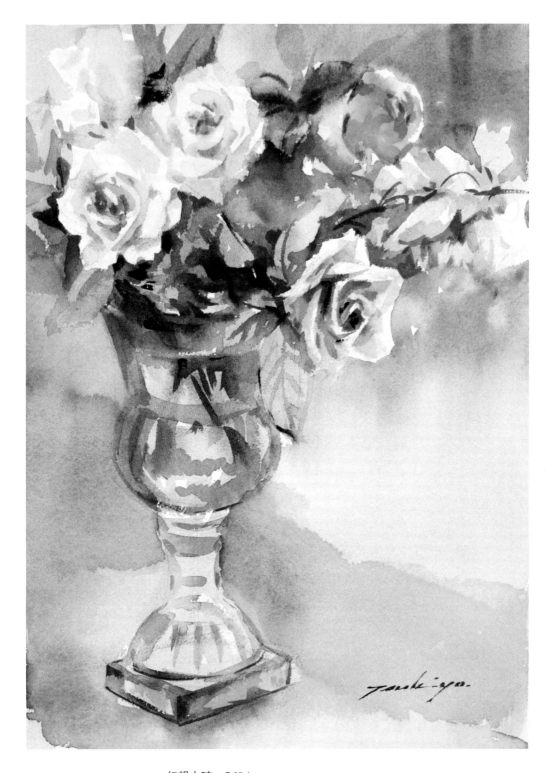

幻想之時　5 號大

為了示範並講解讓畫室裡的學生明瞭，花了 30 分鐘完成的作品。短時間內
描繪花卉的訣竅在於捕捉大範圍的重點。我想強調粉色花朵，所以很仔細地
勾描出它的花瓣，其他的花朵則畫得比較粗略。

Lesson 3

如何畫出
更有魅力的
作品？

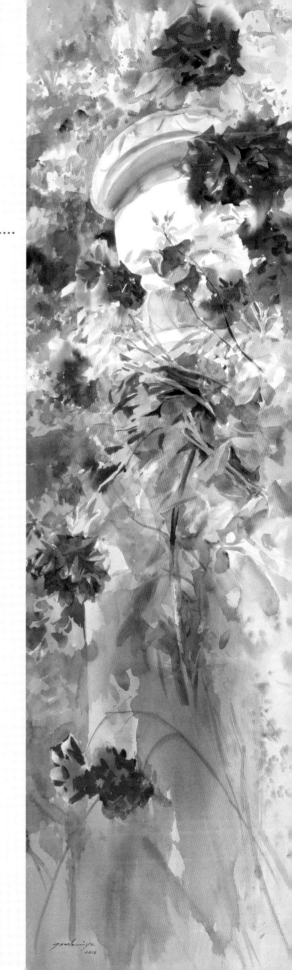

POINT No. *12*

畫出美麗又吸睛的花朵

主題與構圖

繪畫時考慮畫面的構圖是很重要的一項技巧。好的構圖可以使作畫更輕鬆,所以在開始
動筆之前請先決定好構圖方式。

如何決定構圖?

依照下列流程決定畫面的構圖。

1
若要畫出很多花,就
要先思考該以哪一朵
花作為主體。

適合作為主體物像的
花,通常會位在畫面
前方、形狀較大且色
彩鮮明,而且看得到
花朵的中心部分。

→

2
決定好主體之後,把花
放在畫面中央附近的位
置。

↓

3
利用配角物像襯托主
體。

→

4
該用深色背景?淺色背景?請事先決定
好。

雖然水彩可以把顏色調暗,但卻沒辦法
修改把暗色改回亮色,所以畫好作品
的訣竅,就是儘量不要改動最初決定好
的呈現方式。最開始會塗上最乾淨明亮
的顏色,如果可以將這些顏色保留到最
後,就能展現花卉美麗的姿態。

構圖的好與壞

✕

太死板

✕

太分散

✕

左右對稱

△

雖然位置協調,
但主體物像不夠
清楚。

○

主體

一個好的構圖中,
物像的上下左右呈
現不對稱,而且位
置分布可以帶出絕
佳的動態感。

將很多花朵搭配在一起時，怎麼樣是好的構圖？怎麼樣是不好的構圖？

澆花器裡塞滿了花，花和花之間沒有空隙，而且物像呈現左右對稱。

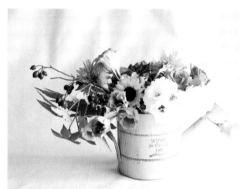

葉子和紅色果實向外探出頭來，稍微讓畫面開闊了一點，可惜上面卻被橫向壓縮了。

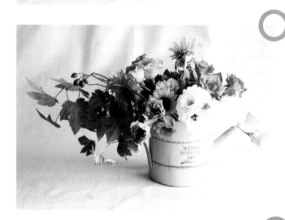

後方花朵稍微向上延伸，葉子也朝向正面，看起來更清楚了。

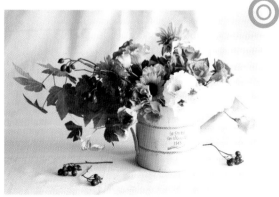

在畫面下方放紅色果實，在地面製造出遠近感。

97

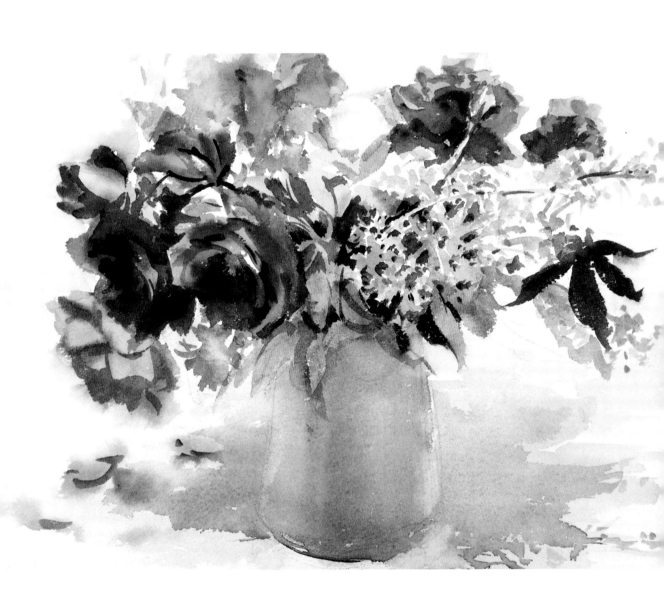

庭院的贈禮　5 號大

學生早上從庭院摘下這些花送我，我快速地將它們畫了出來。充滿生機的花
朵散發出一種商品無法複製的天然美感。

打底色時一定加黃色嗎？

A. 大多時候我都會用陽光的顏色，也就是黃色來打底色。不過，描繪紫色或藍色花朵時，我會先考慮花朵的顏色，再決定要不要加入黃色。畫葉子之類的物像時，有時候反而不會用黃色，而是先用藍色打底。不管怎麼樣，作畫時應該想一想之後希望疊加出什麼樣的顏色效果，再決定該用什麼顏色打底。

 ▶

先用黃色打底的蘋果　　　　　　　　　沒有上底色的蘋果

 先用黃色幫玫瑰的花瓣打底，營造出光由上而下灑落的感覺。

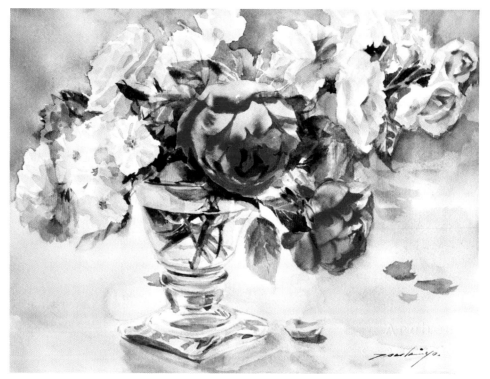

花紛飛　4號大

POINT *No.* *13* 插花盆器

花盆也是花卉繪畫的重要主體之一。器皿是人造物品，它們的形狀給人一種很難畫的感覺，但其實只要了解各種器皿的基本形狀，就會發現其實花盆並不難畫。

WATERCOLOR FLOWER

盆器的材質（陶器、玻璃等）及形狀

如下方的照片所示，花盆有各種形狀、材質和顏色變化。這裡會以 5 種盆器為範例，從形狀簡單的圓柱體（A）開始，一直解說到具有把手且形狀複雜的（E）為止。

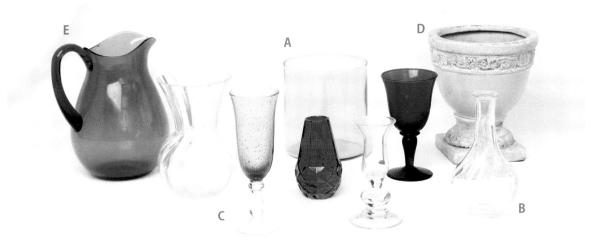

上面　　　　　底面

關於上面和底面的大小，因為是由上往下看，所以底面的縱長比較寬。

圓柱體是花盆的基本形狀，請記住圓柱體的畫法。只要知道橢圓形怎麼畫，就能畫出任何形狀的盆器。

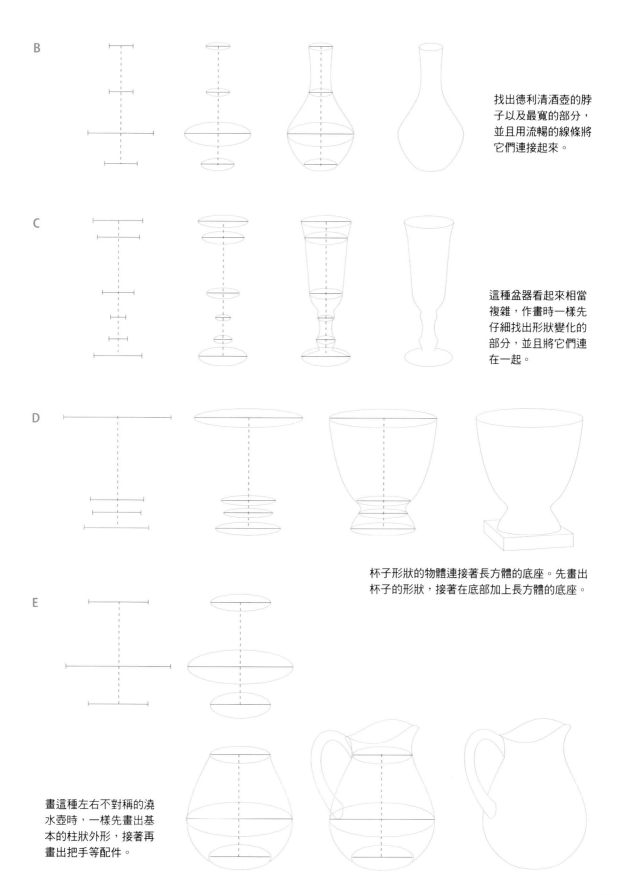

B

找出德利清酒壺的脖子以及最寬的部分，並且用流暢的線條將它們連接起來。

C

這種盆器看起來相當複雜，作畫時一樣先仔細找出形狀變化的部分，並且將它們連在一起。

D

杯子形狀的物體連接著長方體的底座。先畫出杯子的形狀，接著在底部加上長方體的底座。

E

畫這種左右不對稱的澆水壺時，一樣先畫出基本的柱狀外形，接著再畫出把手等配件。

如何選擇花盆？

花盆有各種大小和材質，請選擇可以在插花時突顯出花朵的盆器吧。

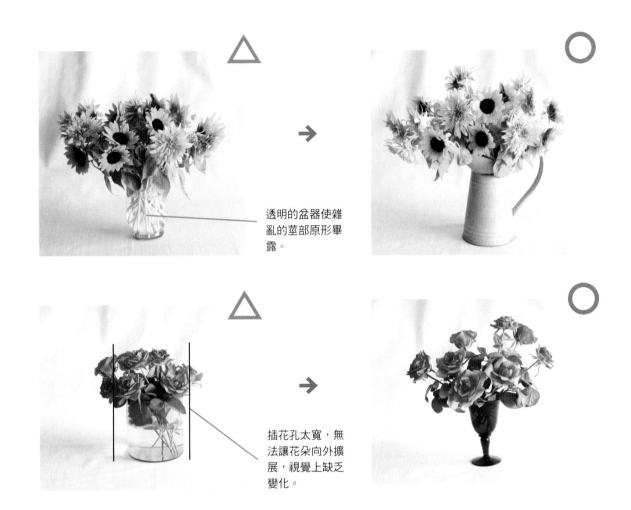

透明的盆器使雜亂的莖部原形畢露。

插花孔太寬，無法讓花朵向外擴展，視覺上缺乏變化。

針對水彩學習者的常見問題
老師為你解答

我不知道該怎麼呈現物像的材質？

在水彩繪畫中，運筆方式可以表現出不同的質感。像是強勁的筆觸或顏色明顯的輪廓線，都能營造出堅硬粗糙的質地；平滑流暢且不留下筆觸的畫法則可呈現柔和感。作畫時請記得活用不同的筆觸來表現不同的材質。

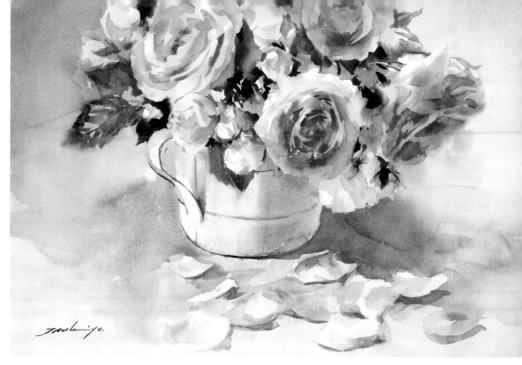

微小的快樂　5 號大

選用和粉色玫瑰相配的水藍色澆花器作為花盆。在地上灑滿花瓣，並且和花
朵的重量取得平衡，為畫面帶來變化感與安定感。

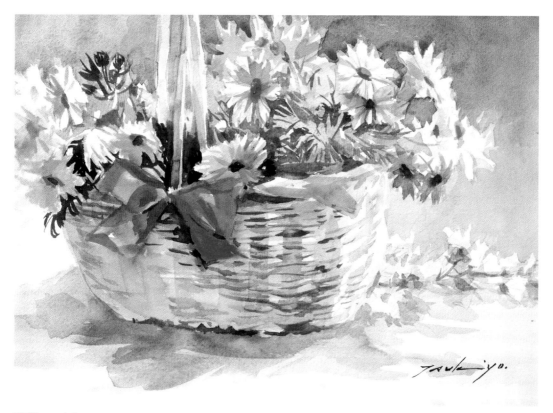

花籃　5 號大

活潑輕盈又魅力十足的瑪格麗特。編織籃很適合用來呈現花朵的交錯感和輕盈感。
畢竟花籃只是襯托花朵的配角，所以作畫訣竅就是不需要畫得太仔細。

POINT No. *14* 色調的統一性與變化性

顏色是用來表現花卉之美的一大要素。每個人與生俱來的品味都不同，對色彩之間的協調感也會抱持著不同的感受。就像不同國家會偏好不同的顏色搭配一樣，某種程度上來說，生活環境也會影響人對於色彩搭配的偏好。

只要特別留意自己平時看到哪些顏色搭配會感到心情愉快，就能不知不覺地磨練出色彩平衡的美感。

其實不論是具體物還是抽象物，人的眼睛都會透過顏色面積比的協調性來評斷一幅作品的好壞。我們的眼睛很容易失去新鮮感，總是追求變化，所以比起追求相同的色彩面積，不如稍微留意構圖的不協調之處，再來考慮顏色的問題。

120°

60°

色相環裡相互對面的顏色稱為補色，補色之間是完全對立的色彩。而相鄰 120 度的兩種顏色是一種鮮明的組合，是很好的搭配方式。

對比色的組合

相鄰 180 度的互補色，可以作為花朵與背景色等組合。想要營造出十分強烈、具有衝擊性的畫面效果時，可以運用這種搭配方式。

相鄰 120° 的色彩組合

所謂的色彩三原色，就屬於這種色彩組合。這種搭配效果不像補色那麼強烈，但顏色差異依然十分鮮明，可以互相襯托彼此。

相鄰 60° 的色彩組合

色相之間帶有共通的色彩，屬於一種沈穩融洽的組合。在花卉的搭配等方面，可利用些微的色彩差異同時營造畫面的統一性和變化性。

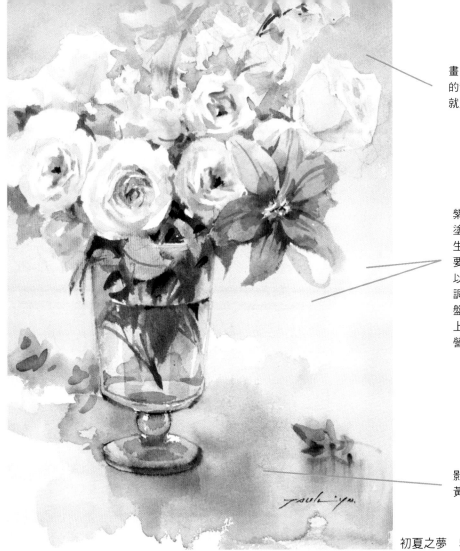

畫白色花朵時可以採用明亮的背景色，這樣的明暗差異就足夠突顯出花朵的形狀。

紫色和黃色是對比色，直接塗上這兩種顏色會使畫面產生衝突感。所以作畫時，需要運用帶紫和帶黃的顏色加以揉合，才能維持畫面的協調。此外，注意不要在調色盤上調色，而是直接在畫布上進行混色，如此一來就能營造出兩種顏色的色彩感。

影子部分採用紫色，也就是黃色的對比色。

初夏之夢　5 號大

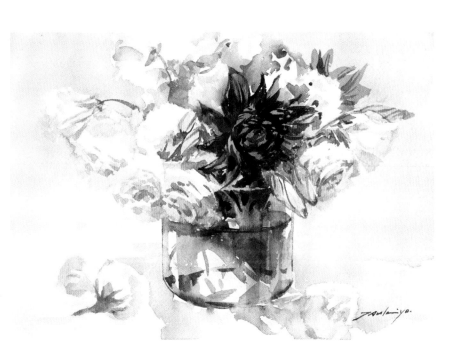

大麗花與洋桔梗

5 號大

相鄰 120 度和 60 度的色彩搭配，除了呈現變化感之外，也營造出了色彩的統一感。

畫出貝利氏相思吧！

看起來分散凌亂的主題物像，只要運用具有統一性的色調，就能調和畫面並產生完整感。接下來就讓我們以貝利氏相思和檸檬為例，示範以黃色為主基調的作品吧！

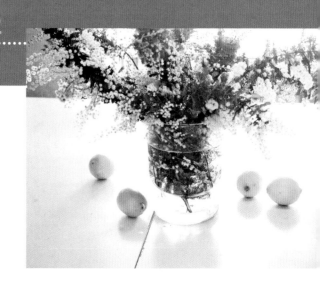

1

用鉛筆打草稿。不需要畫出一片一片的花瓣，只要畫出枝條就好。

2

＋

溫莎黃　　溫莎檸檬黃

用充分的水打濕花朵的整體，混合溫莎黃和溫莎檸檬黃後，垂直拿著畫筆並在畫紙上點畫。

3

將深鎘黃混入步驟 **2** 的顏色，調出帶點紅的黃色，趁上一個步驟的顏料還沒乾，在畫紙上以相同的方式點畫。

溫莎黃 ＋ 溫莎檸檬黃 ＋ 深鎘黃

4

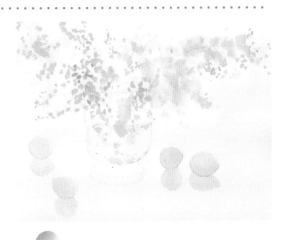

混以深鎘黃和溫莎黃，描繪出檸檬。保留高光的部分不要上色。

深鎘黃 ＋ 溫莎黃

5

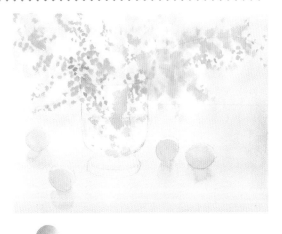

稀釋步驟 **4** 的顏色，並且畫在整個畫面上。高光處和玻璃花盆的部分一樣要留白。

深鎘黃 ＋ 溫莎黃

6

深鎘黃

趁底色還沒乾，一邊思考花朵的位置，一邊用深鎘黃點畫出花朵。

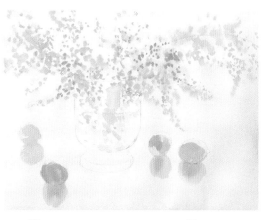

7

深鎘黃 ＋ 檸檬黃　　鎘橙

混以深鎘黃和檸檬黃並重疊在檸檬上，另外在最前方的檸檬上疊加鎘橙。

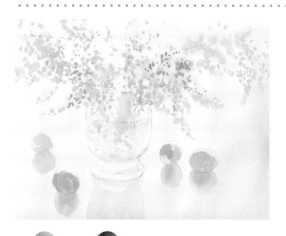

8

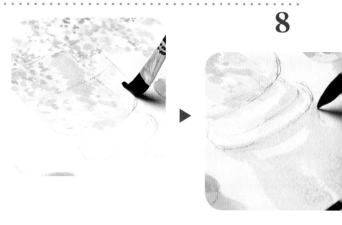

蔚藍 ＋ 永固玫瑰紅 ＋ 溫莎黃

混以蔚藍、永固玫瑰紅和溫莎黃，並將顏料塗在玻璃花盆上，高光部分不要上色。調色時之所以會加入溫莎黃，是為了讓整體畫面保有色彩的共通性。

9

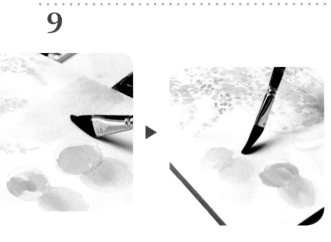

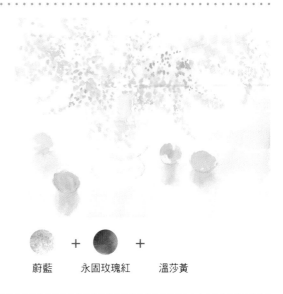

加入多一點步驟 8 的蔚藍和永固玫瑰紅,並且塗在桌子的
部分。上色時以快速且固定的方式移動畫筆,可畫出輕薄
且不留空隙的效果。

蔚藍 + 永固玫瑰紅 + 溫莎黃

10

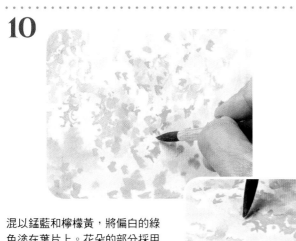

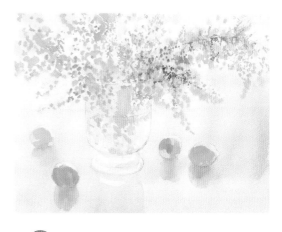

混以錳藍和檸檬黃,將偏白的綠
色塗在葉片上。花朵的部分採用
負形(negative)繪畫法,以
圍繞物體形狀邊界的方式進行繪
畫,畫葉片時需在黃色部分留下
圓弧形。

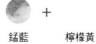

錳藍 + 檸檬黃

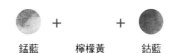

錳藍 + 檸檬黃 + 鈷藍

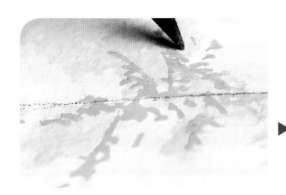

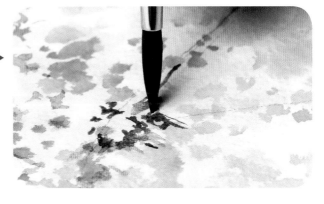

以同一種混色描繪花朵前方的葉片,接著在顏
料中混入鈷藍,調出深綠,並且塗在葉片的陰
影處。

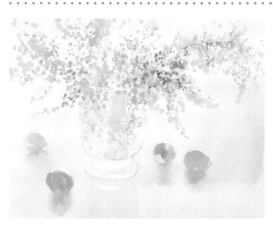

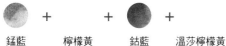

錳藍　＋　檸檬黃　＋　鈷藍　＋　溫莎檸檬黃

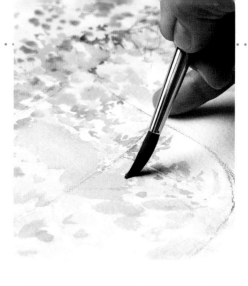

在步驟 10 的顏料中混入溫莎檸檬黃，畫出玻璃花盆內部、左上方，以及從中間到右上方的綠葉。

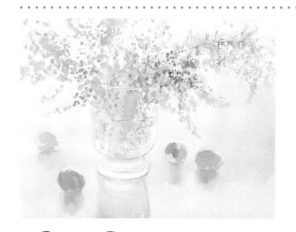

鈷藍　＋　永固玫瑰紅　＋　溫莎黃

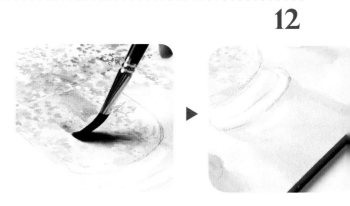

混以鈷藍、永固玫瑰紅、溫莎黃混色，並以漸層的方式畫出玻璃花盆的陰影。接著再以相同的顏色重疊描繪落在桌上的玻璃花盆的陰影。

13

在步驟 12 顏料中，混入溫莎黃和深鎘黃，畫出檸檬的陰影顏色。接著再用更深的顏色描繪落在桌子上的陰影。

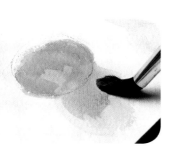

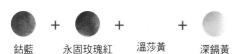

鈷藍　＋　永固玫瑰紅　＋　溫莎黃　＋　深鎘黃

14

混合法國紺青和溫莎黃，畫出左方的深色葉子。此處以負形（negative）繪畫法作畫，上色時需留下花朵外圍的圓弧狀。

法國紺青　＋　溫莎黃

15

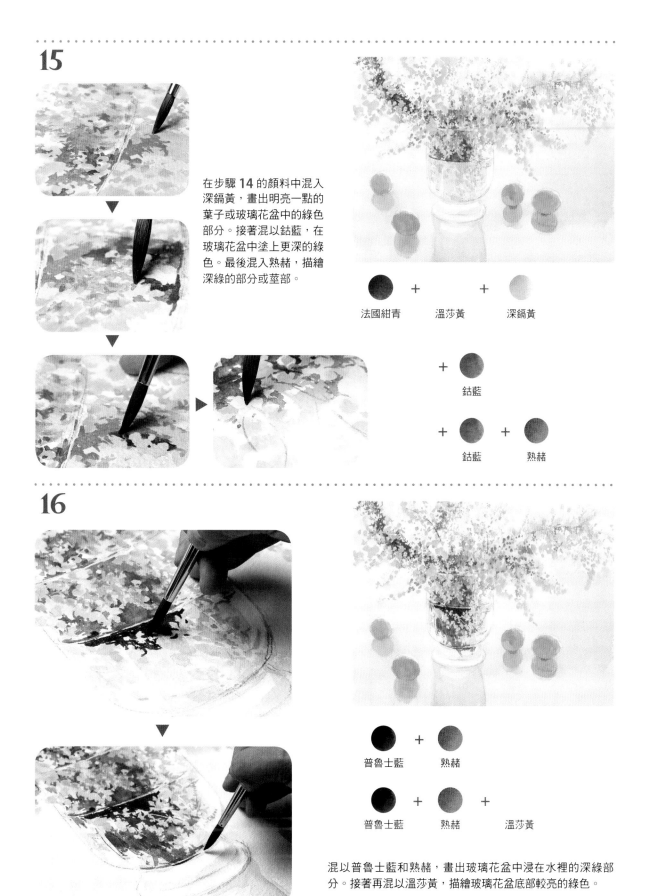

在步驟 **14** 的顏料中混入深鎘黃，畫出明亮一點的葉子或玻璃花盆中的綠色部分。接著混以鈷藍，在玻璃花盆中塗上更深的綠色。最後混入熟赭，描繪深綠的部分或莖部。

法國紺青 ＋ 溫莎黃 ＋ 深鎘黃

＋ 鈷藍

＋ 鈷藍 ＋ 熟赭

16

普魯士藍 ＋ 熟赭

普魯士藍 ＋ 熟赭 ＋ 溫莎黃

混以普魯士藍和熟赭，畫出玻璃花盆中浸在水裡的深綠部分。接著再混以溫莎黃，描繪玻璃花盆底部較亮的綠色。

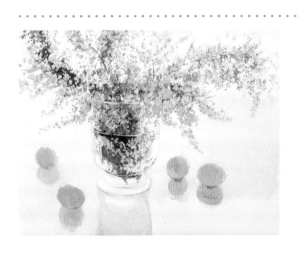

17

深鎘黃　　　永固玫瑰紅　　　法國紺青

混以深鎘黃、永固玫瑰紅和法國紺青，調出花朵的陰影色，用筆尖點畫出花朵陰影。

18

減少步驟 **17** 顏料的黃色，調出灰暗一點的灰色，將灰色疊加在前面的檸檬上。接著用水稀釋，畫出檸檬在桌上拉出的長影。

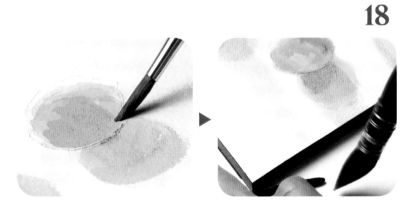

深鎘黃　　　永固玫瑰紅　　　法國紺青

19

混以法國紺青以及永固玫瑰紅，描繪玻璃花盆與桌子的交接處。接著用水稀釋顏料，疊加在玻璃花盆影子中顏色較深的部分。

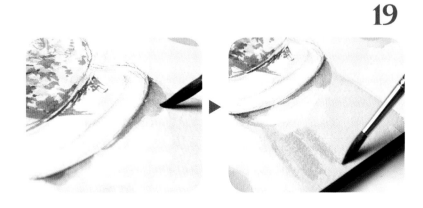

法國紺青　　永固玫瑰紅

20

混合普魯士藍和焦赭，描繪綠色
的暗部。

普魯士藍　＋　焦赭

21

將溫莎檸檬黃疊加在整個桌面
上。

溫莎檸檬黃

22

混以鈷藍和永固玫瑰紅並用水稀
釋，在畫面上方塗上較昏暗的顏
色。

鈷藍　永固玫瑰紅

「貝利氏相思的季節」　6 號

POINT No. 15 重要的背景意象

畫好主角的花朵之後,背景該怎麼辦?很多人為背景感到苦惱。背景也是建構作品的重要元素之一,所以請務必在開始作畫前,事先決定好背景大致的意象。

舉例來說,背景要亮一點,還是暗一點?是否採用同色系,烘托出畫面的整體性?只要事先決定好大致的想像,就能依照原本的想像畫出花朵,這樣就能避免畫過頭。

至於背景的顏色則沒有固定要求,作畫時考慮到「背景等於深處」這一點,只要降低背景的彩度,讓背景彩度低於前面的花,花朵就會被突顯出來。背景的深淺距離也會跟著浮現。

紫陽花　10 號大

紫陽花上方受到光照處較為明亮。另外再採用較暗的背景強調上方的明亮感。

花的下方變暗了,因此將背景調亮。

調整背景明暗度的方式,還可以表現出紫陽花整體渾圓的樣子。

調暗背景的顏色，不僅能突顯白色的花朵，還能同時製造出景深。

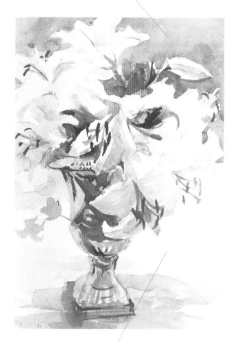

香水百合　5號大

此處為了強調下垂花朵的陰影，大膽運用了明亮的背景色。

該如何決定背景的顏色呢？

A. 花朵是畫面的主角，透過背景的烘托可使花朵看起來更加美麗動人，而這就是背景的功能所在。最安全的畫法是直接用畫裡面使用過的顏色，將它們調成灰色之後塗在背景上，這樣就能呈現出協調融合的畫面。另外，請不要均勻地上色，在背景中加入深淺差異可增加畫面的景深。

POINT No. 16 靜物組合的構圖與順序

花卉作品是一種靜物畫，靜物畫中除了花朵之外，也可能會有其他的主體。那我們又該如何畫出充滿魅力的畫面呢？接下來要介紹的是作畫時的思考要點。

WATERCOLOR FLOWER

搭配得宜的組合

基本上，任何東西都可以當作組合物像。但如果是採用和主體的物品、有故事性的物品，或是可以帶出季節感的物品，就能讓成品更有完整性。

如果因為太貪心，每個東西都想畫出來，可能會導致畫面過於凌亂。只要限制自己選出相對於主體的兩個配角，就能讓作畫更容易。

桌面上有各式各樣的主題物像，從其中挑出想要畫出來的區塊。

從許多物像中選出人偶作為主體。移除畫面中不需要物像，使人偶看起來更顯眼。

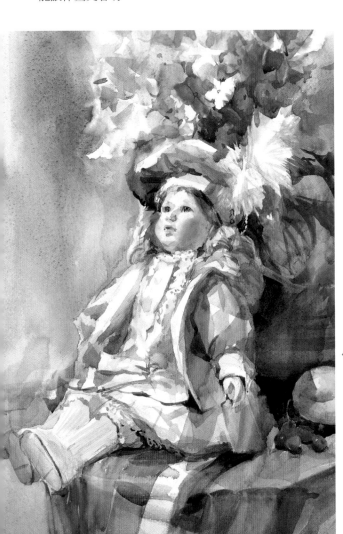

夢想　10 號大

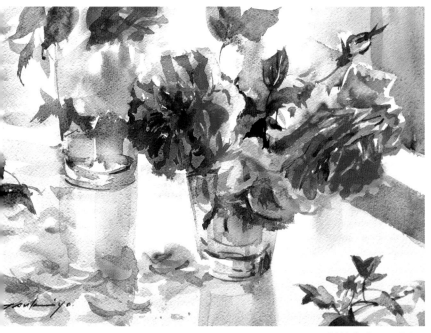

將插上花朵的玻璃花盆放在畫面的前後位置，加強畫面的遠近感及背光的印象。

在桌面上撒上花瓣等物品，避免空間留白。

光芒之中　5號大

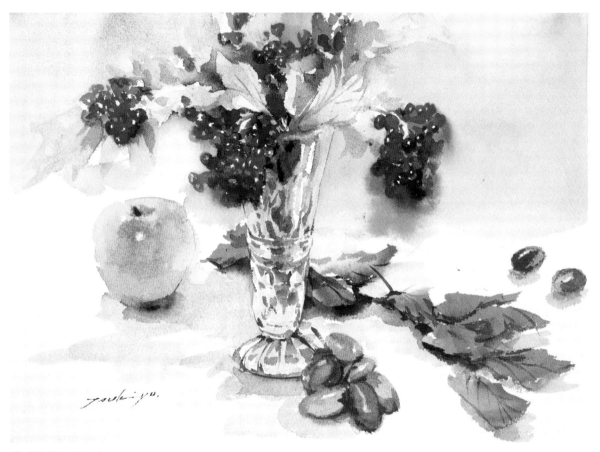

秋季的朱紅色果實　5號大

考慮到果實的顏色十分鮮艷強烈，於是在桌面上添加紅葉。以綠色的蘋果和葡萄作為搭配，運用紅色的對比色打造出具有變化感的色彩組合。

一起畫出靜物組合吧！

以圓形的玫瑰和花盆為主體，用細長的白色燭台及兩瓶小型香水瓶點綴色彩，組成具有變化感的構圖畫面。

1

在 F6 尺寸的素描本上作畫，由於畫面的構圖比較寬，需要事先在畫紙下方貼上紙膠帶。

首先，將鉛筆握遠一點，畫出花朵外圍的輪廓。其餘的玻璃花盆等物品，請運用輔助線仔細地畫出它們的形狀。

2

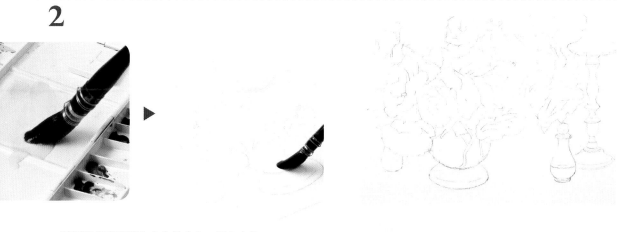

將溫莎檸檬黃溶入充分的水中，畫上底色。

溫莎檸檬黃

3

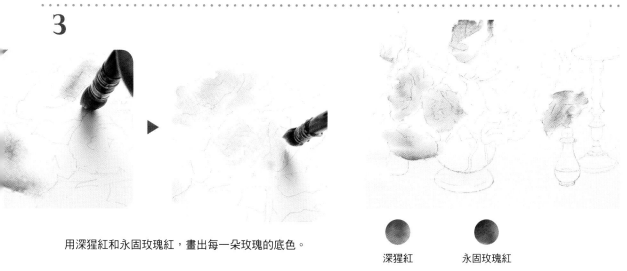

用深猩紅和永固玫瑰紅，畫出每一朵玫瑰的底色。

深猩紅　　　永固玫瑰紅

4

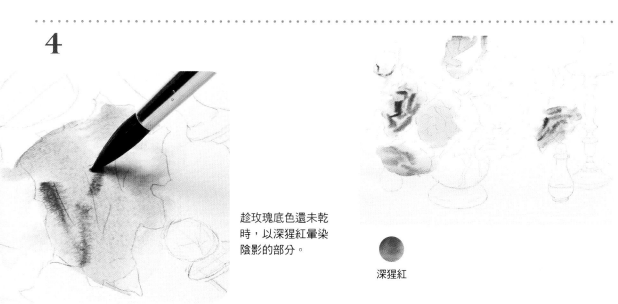

趁玫瑰底色還未乾時，以深猩紅暈染陰影的部分。

深猩紅

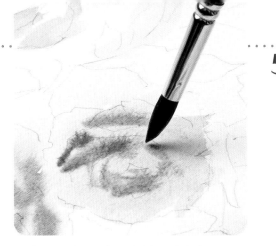

趁底色還沒乾，用永固玫瑰紅暈染玫瑰。

永固玫瑰紅

 +

深猩紅　　茜草深紅　　茜草深紅

混合深猩紅和茜草深紅，並在鮮紅色的玫瑰上塗
上底色。趁顏料還沒乾，再用茜草深紅暈染。

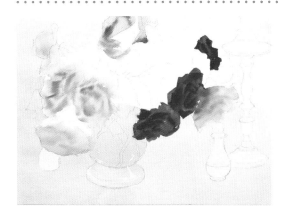

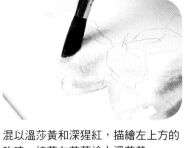

混以溫莎黃和深猩紅，描繪左上方的
玫瑰，接著在花萼塗上溫莎黃。

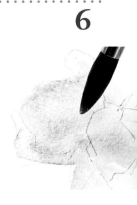

+

溫莎黃　　　　深猩紅

混以鈷藍、永固玫瑰紅和溫莎
黃調出灰色，將灰色塗在玻璃
花盆上。

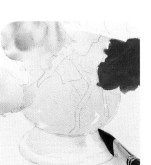

溫莎黃

 + +

鈷藍　　永固玫瑰紅　　溫莎黃

以同一種灰色畫出背景底色，
不要塗到玻璃花瓶等物品。

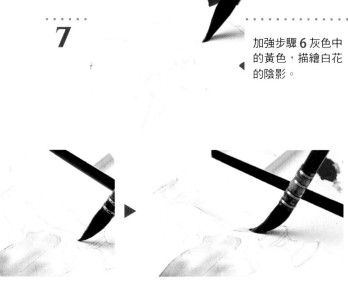

7

加強步驟 **6** 灰色中的黃色，描繪白花的陰影。

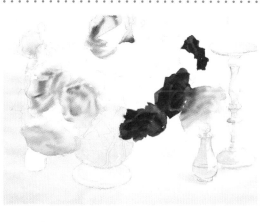

在燭台上塗上同一種灰色。以永固玫瑰紅加強描繪燭台的粉色反光。

鈷藍　　+　　永固玫瑰紅　　+　　溫莎黃

溫莎黃

永固玫瑰紅

將深一點的灰色（同一種灰色）疊加在燭台上，並以灰色作為粉紅色玻璃瓶的底色。

8

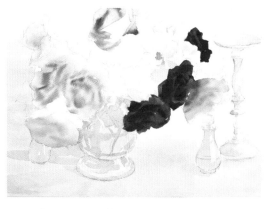

用同一種灰色疊加出白花的陰影，再用深鎘黃畫出花蕊。

鈷藍　　+　　永固玫瑰紅　　+　　溫莎黃

深鎘黃

在玻璃花盆的影子上疊加灰色。接著用淡一點的灰色畫出桌上的影子。

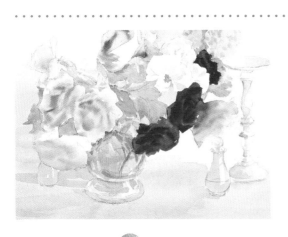

混以溫莎黃和蔚藍,畫出明亮的葉子。

溫莎黃 ＋ 蔚藍

溫莎黃 ＋ 鈷藍

混以溫莎黃和蔚藍,塗在右上方紫陽花的葉子上。再用溫莎黃和鈷藍畫出葉子的陰影。

在溫莎黃色中混入更多的鈷藍,畫出葉子顏色較暗的部分。

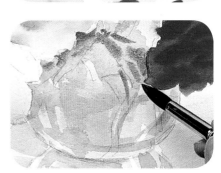

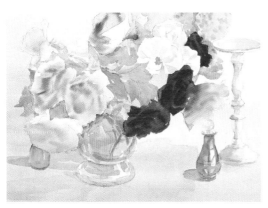

錳藍

錳藍 ＋ 普魯士藍

永固玫瑰紅

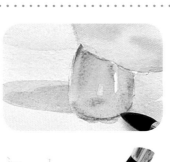

在藍色玻璃瓶上塗上錳藍,接著混入普魯士藍,藍色玻璃瓶中顏色較深的地方。以永固玫瑰紅畫出粉色玻璃瓶及燭台上的粉色反光。

11

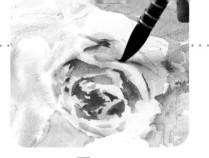

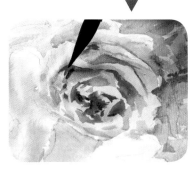

混合喹吖酮洋紅和永固玫瑰紅，畫出玫瑰的陰影。在顏色更深的地方疊加耐久紫紅。

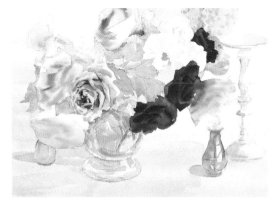

喹吖酮洋紅　＋　永固玫瑰紅　　耐久紫紅

12

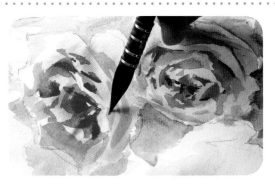

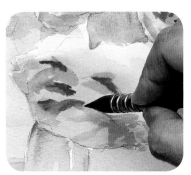

用永固玫瑰紅畫出左上方玫瑰的陰影，再用深猩紅畫出左下方玫瑰的陰影。在深猩紅混以深鎘黃，並且塗在紅色玫瑰右邊的玫瑰上。

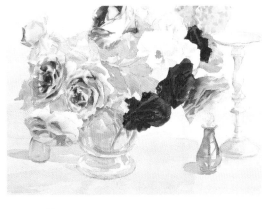

永固玫瑰紅

深猩紅

　＋　

深猩紅　　　　深鎘黃

　＋　

茜草深紅　　　鎘紅

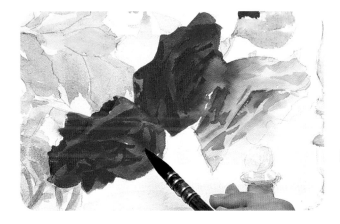

混合茜草深紅和鎘紅，描繪鮮紅色玫瑰的陰影部分。

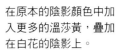

13

在原本的陰影顏色中加入更多的溫莎黃，疊加在白花的陰影上。

鈷藍
+
永固玫瑰紅
+
溫莎黃

+

喹吖酮洋紅

加入喹吖酮洋紅

深猩紅

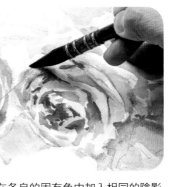

加入深猩紅

在各自的固有色中加入相同的陰影顏色，用更深的顏色來疊加陰影。

14

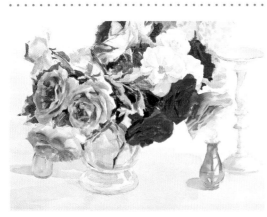

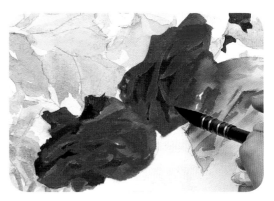

選用兩種紅色，並且混入藍色及少許的熟赭，將更深的陰影色疊加在玫瑰上。

茜草深紅
+
鎘紅
+
法國紺青
+
熟赭

法國紺青
+
溫莎黃

普魯士藍
+
熟赭
+
胡克綠
+
焦赭

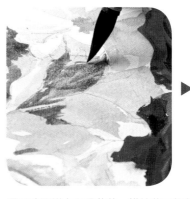

混以法國紺青和溫莎黃，描繪葉子顏色較深的地方。接著在顏色更深的地方塗上藍色、綠色和咖啡色的混色。

15

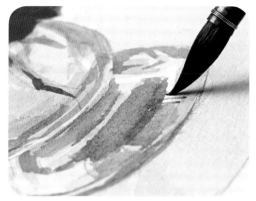
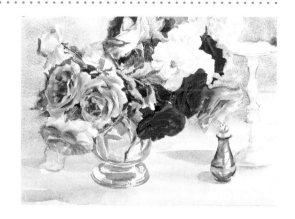

混以藍色、紅色和黃色調出灰色，將灰色疊加在玻璃盆器的陰影上。

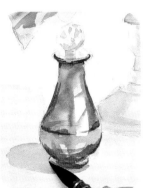

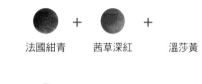

法國紺青　＋　茜草深紅　＋　溫莎黃

　＋

永固玫瑰紅

香水瓶的蓋子也採用同一種陰影色。紅色陰影處加入永固玫瑰紅。

16

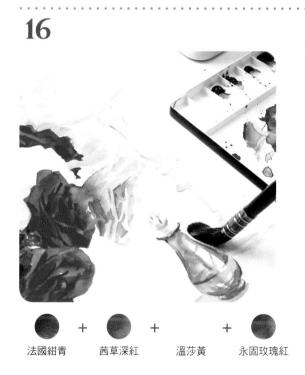

法國紺青　＋　茜草深紅　＋　溫莎黃　＋　永固玫瑰紅

選用步驟 **15** 的陰影色，增加黃色比例並加入永固玫瑰紅，用調出的顏色繪製背景。

17

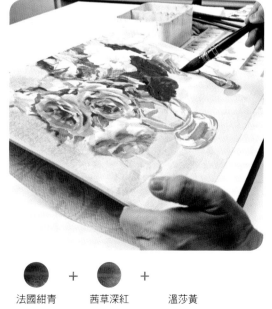

法國紺青　＋　茜草深紅　＋　溫莎黃

稀釋步驟 **15** 的陰影色，由上而下地畫出背景。

18

將兩種藍色混色，在藍色玻璃瓶上疊加更強烈的顏色。

 +

鈷藍　　　錳藍

19

混以鎘橙和生赭，描繪白花的花蕊。

 +

鎘橙　　　生赭

20

在花朵、葉子或燭台等重點部分畫上陰影色，修飾完成。

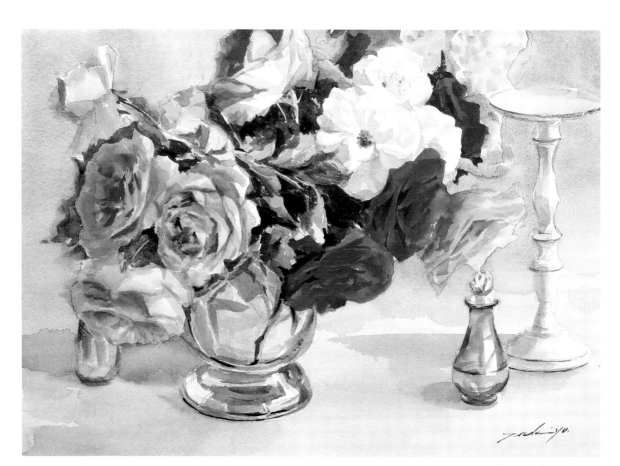

「明日的約定」 6 號

小野月世　Ono Tsukiyo

現任　（公益社團法人）日本水彩畫會會員・常務理事
　　　水彩人同好、女子美術大學兼任講師

經歷

1991 年　獲日本水彩展獎勵獎
1993 年　獲アートマインドフェスタ 1993 青年大獎
1994 年　畢業於女子美術大學繪畫科，專攻日本畫，畢業製作展獲得優秀獎
　　　　　獲神奈川縣美術展美術獎學會獎。於春季創畫展展出作品（～ 1996 年）
1995 年　獲日本水彩展內藤獎。於比利時美術大獎展出作品
1996 年　完成女子美術大學大學院美術研究科日本畫學程
2000 年　第 35 屆昭和會展受邀展出。水彩人（團體展）展出作品，往後每年參展
2001 年　獲第 36 屆昭和會展昭和會獎
2002 年　第 37 回昭和會展贊助展出。由會員推舉，獲日本水彩展會友獎勵獎
2005 年　獲日本水彩展內閣總理大臣獎
2012 年　於東京都美術館作品精選展 2012 展出作品
2014 年　GNWP 第 3 屆國際水彩畫交流展（上海）展出作品
2015 年　女性水彩 5 人展（京王廣場大飯店大廳藝廊・東京新宿）
2016 年　第 10 屆北海道現代具象展（北海道立近代美術館）受邀展出

主要個展

2004 年　昭和會獎得獎作品紀念展　日動畫廊總店（東京銀座）
　　　　　Gallery Ichimainoe（ギャラリー一枚の繪　東京銀座），往後每隔一年舉辦
2007、2010、2013 年　　日動畫廊本店、名古屋日動画廊、福岡日動画廊
2016 年　水彩技法書出版紀念展 Gallery Vita（ギャラリー・び〜た　東京京橋）
　　　　　神田日勝記念美術館（北海道鹿追町）

著作

『水彩画プロへの技』（共著・美術年鑑社）
『小野月世の水彩教室』（一枚の繪）
『光を描く透明水彩』（グラフィック社）
『きれいな色で描きたい　水彩レッスン』（グラフィック社）
『小野月世の水彩画　人物レッスン』（日貿出版社）

•••••••••••• 後記 ••••••••••••

非常感謝你閱讀完本書。看完本書後，你的內心是否產生了一股興奮感？

不論你想畫出什麼樣的主題，對水彩「熱愛的心」和「享受之情」都是讓你持續接觸水彩的重要法寶。只要真心愛著水彩，你就不會害怕失敗。因為，失敗是提升水彩作畫技巧的不二法門。失敗的過程裡隱藏著許許多多的提點，我們可以透過反覆實驗和驗證來累積經驗，藉由這些經驗找到作畫不順或失敗的原因，進而幫助自己提升技巧。本書的目的並不是為了教你如何避免失敗，而是希望給你一些提點，教你如何從失敗走向成功。

水彩畫的有趣之處才正要開始。希望本書所提供的知識能拓寬你的水彩世界……。

本書的最後，我要感謝所有提供珍貴作品的學生，還有協助我的大越編輯，以及一直以來支持並鼓勵著我的家人。

小野月世的水彩技法　花卉篇
掌握16項要點，畫出美麗又吸睛的花朵！

作　　者	小野月世
翻　　譯	林芷柔
發　　行	陳偉祥
出　　版	北星圖書事業股份有限公司
地　　址	234 新北市永和區中正路 462 號 B1
電　　話	886-2-29229000
傳　　真	886-2-29229041
網　　址	www.nsbooks.com.tw
E-MAIL	nsbook@nsbooks.com.tw
劃撥帳戶	北星文化事業有限公司
劃撥帳號	50042987
製版印刷	皇甫彩藝印刷股份有限公司
出 版 日	2021 年 11 月
Ｉ Ｓ Ｂ Ｎ	978-957-9559-80-5
定　　價	450 元

如有缺頁或裝訂錯誤，請寄回更換

國家圖書館出版品預行編目（CIP）資料

小野月世的水彩技法　花卉篇：掌握16項要點，
　畫出美麗又吸睛的花朵！／小野月世作. -- 新
　北市：北星圖書事業股份有限公司, 2021.11
　128面；18.8x25.7公分
　　譯自：小野月世の水彩画花レッスン：キレイ
　が際立つ16ポイント
　ISBN 978-957-9559-80-5（平裝）

1.水彩畫　2.繪畫技法

948.4　　　　　　　　　　　　　110002584

臉書粉絲專頁

LINE 官方帳號